無極椿闈微

董憂昕

太極者無極而生動靜之機陰陽之母也動之則分
靜之則合無過不及隨曲就伸人剛我柔謂之走我
順人背謂之黏動急則急應動緩則緩隨雖變化萬
端而理為一貫由著熟而漸悟懂勁由懂勁而階及
神明然非用力之久不能豁然貫通焉

虛領頂勁氣沉丹田不偏不倚忽隱忽現左重則左
虛右重則右杳仰之則彌高俯之則彌深進之則愈
長退之則愈促一羽不能加蠅蟲不能落人不知我
我獨知人英雄所向無敵蓋皆由此而及也

斯技旁門甚多雖勢有區別概不外乎壯欺弱慢讓
快耳有力打無力手慢讓手快是皆先天自然之
能非關學力而有為也察四兩撥千斤之句顯非力勝
觀耄耋能禦眾之形快何能為

立如平準活似車輪偏沉則隨雙重則滯每見數
年純功不能運化者率皆自為人制雙重之病
未悟耳

欲避此病須知陰陽黏即是走走即是黏陰不離
陽陽不離陰陰陽相濟方為懂勁懂勁後
愈練愈精默識揣摩漸至從心所欲
本是舍己從人多誤舍近求遠所謂差之毫
厘謬之千里學者不可不詳辨焉是為論

右錄王宗岳太極拳論辛丑秋日陳宏書

守正持恒

無極道道法自然

太極功功化十方

願景

立足嘉興

面向全國

放眼世界

使命

傳承無極之道

弘揚太極文化

強健全民體魄

無極樁闡微

凌大嶺題

心一堂 武學傳承叢書

2

目錄

作者介紹 ⋯⋯⋯⋯⋯⋯⋯⋯⋯⋯⋯⋯⋯ 7

前言 ⋯⋯⋯⋯⋯⋯⋯⋯⋯⋯⋯⋯⋯⋯⋯ 10

序一 ⋯⋯⋯⋯⋯⋯⋯⋯⋯⋯⋯⋯⋯⋯⋯ 12

序二 ⋯⋯⋯⋯⋯⋯⋯⋯⋯⋯⋯⋯⋯⋯⋯ 14

序三 ⋯⋯⋯⋯⋯⋯⋯⋯⋯⋯⋯⋯⋯⋯⋯ 19

序四 ⋯⋯⋯⋯⋯⋯⋯⋯⋯⋯⋯⋯⋯⋯⋯ 22

序五 ⋯⋯⋯⋯⋯⋯⋯⋯⋯⋯⋯⋯⋯⋯⋯ 25

序六 ⋯⋯⋯⋯⋯⋯⋯⋯⋯⋯⋯⋯⋯⋯⋯ 28

序七 ⋯⋯⋯⋯⋯⋯⋯⋯⋯⋯⋯⋯⋯⋯⋯ 33

自序 ⋯⋯⋯⋯⋯⋯⋯⋯⋯⋯⋯⋯⋯⋯⋯ 36

第一章　無極樁之傳承

用心鑒日月，精誠繼弦歌——無極樁功法傳承源流 ⋯⋯ 39

永憶師恩——葉門師友記 ⋯⋯⋯⋯⋯⋯⋯ 53

無極椿闡微—太極內功入門捷要

3

乘長風破萬里浪——無極樁的傳播歷程　　　　　　　　　67

桃李無言，下自成蹊——無極樁功研究機構概覽　　　　　80

第二章　無極樁之修煉

無極樁三調的訓練方法　　　　　　　　　　　　　　　　85

一、調身　　　　　　　　　　　　　　　　　　　　　85

二、調心（思想、意念）　　　　　　　　　　　　　　93

無極樁真言淺解　　　　　　　　　　　　　　　　　　　95

無極樁保健按摩功　　　　　　　　　　　　　　　　　　98

無極樁鍛煉的基本要領　　　　　　　　　　　　　　　103

無極樁三：純陽式訓練（動功訓練）　　　　　　　　　111

無極樁二：純陰式（動功訓練）　　　　　　　　　　　111

無極樁一：宇宙大觀（靜功訓練）　　　　　　　　　　116

無極樁鍛煉三大內涵　　　　　　　　　　　　　　　　118

太極拳與無極樁的關係　　　　　　　　　　　　　　　121

無極樁的三種鍛煉方法　　　　　　　　　　　　　　　121

　　　　　　　　　　　　　　　　　　　　　　　　　126

三、調息　　　　　　　　　　　　　　　　　　　129

無極樁鍛煉的功效　　　　　　　　　　　　　　133

有無相生　周身輕靈　　　　　　　　　　　　　136

無極樁的功感效應　　　　　　　　　　　　　　143

太極拳（無極樁）與人體陰陽、五行的關係　　144

無極樁的觀想和吐納　　　　　　　　　　　　　150

　觀想　　　　　　　　　　　　　　　　　　　150

　吐納　　　　　　　　　　　　　　　　　　　152

注意事項　　　　　　　　　　　　　　　　　　153

第三章　無極樁之感悟

淺析《授秘歌》　　　　　　　　　　　　　　　157

淺析《無極歌》　　　　　　　　　　　　　　　157

淺析《太極歌》　　　　　　　　　　　　　　　163

談中國武學　　　　　　　　　　　　　　　　　169

初將何事立根基，到無為處無不為——如何做學生　173

　　　　　　　　　　　　　　　　　　　　　　176

養吾身中浩然氣，繼往開來太極傳——論如何當太極拳老師　　　　181

啐啄同時傳薪火，長松屹立扶明堂——如何處理好師生關係　　　　185

無極樁基礎對太極拳推手的影響　　　　190

內功淺述　　　　195

論太極拳的普及和提高　　　　201

第四章無極樁鍛煉問答　　　　204

附錄一　我的太極情緣　　　　211

附錄二　無極樁輔助功——內家八樁九式　　　　234

高山仰止，景行行止　　　　243

後記　　　　246

作者介紹

蔡光復（蔡光圻）

浙江嘉興人，生於1952年。

新加坡國立大學EMBA

浙江大學卓越導師

嘉興學院客座教授

中國武術八段。中國孔子基金會孔子學堂文化大使。

國家級社會體育指導員（武術）。

浙江省武術協會第八、九屆副主席。

嘉興市第一、二、三屆武術協會主席。

拜江南武術名家周榮江老先生習練少林門派（船拳系列）；

拜回族查拳名師李尊恭先生習練查拳系列；

拜太極名師馬振宗老先生習練太極拳和養生氣功；

拜何基洪老師習練太極拳；

拜蔡松芳老師習練無極樁；

隨成峰師父學練混元氣功；

隨山東醫科大學鐘子良教授、北京空軍大院黃績老師學習意念思維訓練。

中國首批希望工程志願者，

數十年來一直熱心社會公益活動和弘揚中國傳統文化，

連續十六年帶領團隊資助一千多名在校貧困大學生；

連續十八年組織員工向市中心血站義務獻血，累計17多萬毫升鮮血，

連續十六年免費贈送國家級出版社出版的太極拳書籍五萬多本，

十五年來成功創辦·素食館、無極椿健身養生館、名老中醫館，

連續二十六年資助二代聾啞人家庭，

連續三十六年面向社會義務開辦數百期公益太極拳理論課，

連續四十一年舉辦太極拳公益培訓班，學員超過一萬多人。

武術專著：

《武當葉氏太極拳研究》（中國漢語大詞典出版社）2005.1

《武當葉氏太極拳研究》（修訂版）（上海辭書出版社）2008.7

《光復講太極》（上海辭書出版社）2010.12

《太極拳啟蒙》（上海書店出版社）2016.4

合著：

《武當葉氏太極拳》（北京科學技術出版社）2019.11

《無極椿闡微》（簡體字版）（北京科學技術出版社）2021.5

《無極椿闡微——太極內功入門捷要》（繁體字版）（香港心一堂）2022.1

蔡昀

生於1980年，出身於醫藥世家，自幼愛好國術國醫，學練無極椿，師承多位名老中醫學習傳統醫學，畢業於浙江中醫藥大學中醫學專業，擅長中醫針灸療法等。

前言

人生在世，天地君親師，仁義禮智信，不可不敬，蓋因：天覆我，地載我，君管我，親養我，師教我也。

光復學習太極拳四十餘載，轉益多師，所遇之師均悉心傳道解惑，使光復在老師的肩頭上努力修行成長，得以觸摸到太極拳的玄妙之理。幸甚至哉！

《無極椿闡微》一書中英文付梓，旨在傳承博大精深的太極拳文化，讓中華傳統文化之瑰寶，在世界範圍內放出異彩。希望能以此來報答師恩！

吾師蔡松芳先生是公開向社會推廣無極椿功（又稱無極氣功）的第一人。沒有先生之突破武林封閉籓籬，解秘無極椿功，也就沒有光復本書的成功出版。對老師，怎一個謝字了得？

歷史上無極椿都是師徒間相傳秘授。無極椿在近現代的傳承，是由楊澄甫傳給葉大密，又經葉大密整理、修改、提升後授予蔡松芳。1959年，蔡松芳徵得葉師同意，才將所得秘傳公諸於世，開始公開傳授無極椿功法。

無極椿是太極拳內功重要的椿法之一，被歷代拳家認為是太極拳的根基。拳理說：「太極者，無極而生」。要認識太極拳、學習太極文化，須從無極椿入門。

自2005年1月《武當葉氏太極拳研究》一書由漢語大詞典出版社出版，蔡松芳老師、香港霍震寰師兄、澳門何智新師兄就鼓勵我把無極椿編輯成書，並且他們三位在2006年、2007年已把序和題詞寫好。由於種種原因，時隔十五年，因緣俱足，我才能順利地完成《無極椿闡微》。

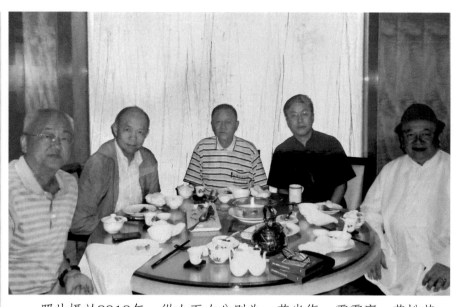

照片攝於2010年，從左至右分別為：蔡光復、霍震寰、蔡松芳、任剛、羅鳴心

本書主要介紹無極樁的功理、功法，並收錄了葉大密老師、蔡松芳老師生平介紹和無極樁氣功研究會簡介，以及我本人習練無極樁四十年來的體悟。

太極文化是中華民族的瑰寶，唯願《無極樁闡微》一書走向世界，在社會主義文化建設中彰顯愛國主義情懷，助力中華優秀傳統文化傳承發展工程，弘揚民族精神和時代精神，讓世界深入瞭解中國的太極拳，從而瞭解神秘的東方文明。若如此，光復不枉一片苦心矣。

金秋十月，天朗氣清，嘉禾之地，五穀豐登。在這美好的季節裡，光復向廣大太極拳愛好者交出太極「子粒」，期盼能結出更多豐碩之果。我想，會的！

蔡光復

辛丑秋於秀水之畔，舍內燈下。

無極樁闡微—太極內功入門捷要

11

序一

無極式站樁又稱無極樁，其始在平養生，繼而植入醫菀和武林，歷代醫家、武術家、佛家、道家、儒家研究無極式站樁者不少。中國傳統運動養生學雖有多支，實為同源分流，各家互相滲透，互習為用。無極式站樁乃中國傳統運動養生學中的一朵奇葩。

中國傳統運動養生學是人在行、坐、站、臥的生活和勞動中，對健身和修身養性的一種創造性發展。傳統運動養生學是通過調理氣血來達到養生目的的一種特殊的運動形式，它不是以增快脈率和呼吸頻率作代償，也不是肌肉、筋骨和神經疲勞後就被迫終止的運動。因此，傳統運動養生學對於身有疾病者，年邁體弱者，不習運動者尤其適合。

人類在四、五千年前便創立了動靜相兼的鍛煉方法。從對醫療健身和歷史的考證中可以看出，長期以來，傳統運動養生學一直不被人們所重視。習練的人多自修或師徒相沿傳授。傳統運動養生學還曾被罩以神秘色彩，蒙上「迷信」「不實之名，被人誤解。

自上個世紀七十年代以來，傳統運動養生學不被理解甚或被人誤解的現象有所改善。傳統運動養生學不僅在科普雜誌上有了立足之地，在科學的舞臺上也開始有了身影，同時在保健治病和生命科學的領域中開始顯示出巨大的能量。這些變化，使傳統運動養生學受到有關部門和有識之士的重視，對它的研究也因此得以深入進行。

鑒於傳統運動養生學的種類繁多，從中選擇一種簡單易行，安全有效的方法推而廣之，無疑

有利於群眾的養生。無極椿因其簡便易行、無副作用等優點，為武術愛好者、慢性病患者、年老體弱者以及知識界、科學界和離退休的廣大群眾提供了一種增進健康、延年益壽的養生方式。光復是我弟子。他自幼愛好武術，曾拜多位武林前輩習練內家、外家傳統武術，在太極拳實踐和理論方面造詣頗深。光復的無極椿得我的真傳。

1997年，蔡光復（左）與蔡松芳老師（右）合影

繼去年出版《武當葉氏太極拳研究》一書之後，彙聚了他數十年心得體會的《無極椿闡微》一書也即將出版，可喜可賀！

無極椿經歷代延續，造福代代子孫，證明了無極椿的魅力所在，也說明越是傳統的就越是經典的。有一批像光復這樣的有心人，在傳統武術實踐和理論的道路上不畏艱辛，視傳承為己任，相信無極椿這一蘊涵著中華傳統武術文明的瑰寶會代代相傳，經久不衰。

蔡松芳

（上海怡安坊）

2006年12月

序二

余在1927年出生於澳門，少年時愛好體育和武術，因爆發抗日戰爭輟學，從事市場工作，行年四十，工作忙碌以致疾病纏身，經常住院治療。後隨澳門武林名宿林昌老師學習太極拳，經年修習，身體狀況漸趨好轉。但練習時心中有存疑，比如說：動作如此緩慢的太極拳怎麼是武術呢？繼續練可不可以達到養生長壽的效果呢？因此在練拳過程中，與良師益友們共聚切磋，並經常閱讀及研究有關傳統太極拳的書籍，目的是尋求太極拳的真義。

七十年代末期，氣功熱潮在廣州興起。於1980年，余幸得林昌老師指引，前赴廣州，跟隨蔡松芳老師學習無極椿功。在蔡師的悉心教導下，始明"無極生太極"之涵義。蔡師勉以勤習無極椿功，更須有為己為人之心，造福人群之志。至1983年，余應澳門草六坊會慈善會邀請，及徵得蔡師同意。在該會內開辦無極氣功保健班，辦法是邊學、邊練、邊教，這樣就經過了二十四個寒暑，從未間斷。這是一個漫長過程，個人付出了代價，也大有收穫，換來了健康的身體，體會到了助人為快樂之本的真正涵義，自覺心懷舒暢，無欲無求。回頭一看，原來已度過了半生。

2005年，餘隨團赴浙江嘉興市訪問，得遇光復兄。經交流切磋，已成忘年之交。光復重視品德，樂於助人，事業有成，致力於推廣武術與氣功，以及發揚傳統文化，光復之高尚品格，令人深為敬佩。光復年輕有為，拜託光復兄早日完成《無極椿闡微》一書，以圓蔡松芳老師之願。

2016年蔡光復（左）在澳門與何智新（右）
合影

餘今年屆八十，猶幸尚可處理班務工作，晚年冀能繼續進行無極椿功推廣及研究之工作，為發揚養生文化、增進人們健康盡一點綿力。

2007年3月於澳門 時年八十

何智新

無極椿闡微—太極內功入門捷要

15

　　2005年11月12日無極氣功（澳門）保健研究會代表團赴浙江嘉興訪問

懷念蔡松芳恩師

享譽國際的蔡松芳無極椿功大師去年於上海逝世，本人聞悉，悲痛莫名。回憶20世紀70年代在廣州，得蒙蔡師悉心教導，多年以來功法略有所成。八十年代，蔡師多次蒞臨澳門，主持健康講座以及協助主辦無極氣功保健班，該班在澳門三十多年來延續不斷。我們謹記蔡老師「造福人群，發揚國粹。」「之囑託，繼續前進。

四十年來走一程，無極繼承未刻停。

人群造福師所勉，國粹發揚冀有成。

廖表銘感，謹為拙作以誌。

（澳門）謹誌

2019年8月18日時年94歲

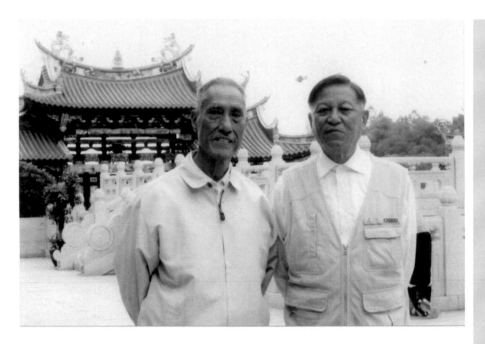

何智新（左）與蔡松芳老師（右）合影

　　何智新，師承蔡松芳老師學習無極椿功，是無極椿功在澳門的傳人、無極氣功（澳門）保健研究會創始人（會長）、世界醫學氣功學會（北京）理事、國際華夏醫藥學會（天津）理事、澳門中醫藥學會理事。

序三

文 《無極樁闡微》一書，精神可嘉，令人敬佩。

蔡光復先生為紀念及弘揚蔡松芳老師的無極樁功，花費了很多的時間和精力撰寫和翻譯中英

我在20世紀80年代初認識蔡松芳老師，當時他的太極拳推手在廣州已廣被推崇，尤其他所擅長的凌空勁，可以不接觸對手的手腳身體而把他擊出，是令人不可思議的功夫。站樁功是多派拳術的核心練功方法，但多隱秘而鮮傳他人。我當時正在學習的意拳是以練習站樁為基本功的拳術，與無極樁有很多共通之處。經過蔡老師的悉心指點，我獲益很多。更難得的，蔡老師是非常無私的武術家，他很樂意將他認識的武術高手推薦介紹我，使我增加了不少見識，是我非常敬佩的長輩。

早年蔡老師接受我的邀請來港推廣無極樁，目的以保健治病為主，武功為輔。此功法容易學習，見效很快，引起學員極大的興趣，在港澳地區建立了非常良好的發展基礎。

蔡松芳老師在國內的傳承人蔡光復先生，積幾十年的研習修煉凝煉成文，集結成冊，對無極樁的歷史來源，理論原理，練習方法及學習心得，都介紹得非常詳盡，讀者手此一書，便可以依照書中所述而學。

練習無極樁重點要求百會穴、會陰穴、兩湧泉穴連線的中點三點一線，重心放在湧泉穴，從而發動腎經的腎氣，所以得氣感覺較明顯，容易上手，並且可以輔助治療不少疾病，是非常簡單

有效的強身功法。但當恢復健康後，宜減少對腎經的刺激，以免長期練習反而可能使肝脾腎的功能降低。這時把重心從腳前掌的湧泉穴移到腳的中央或腳踵，似乎更為適宜。

這些年來我也很高興看到蔡松芳老師在港澳地區的兩位主要傳播人鐘卓垣先生及何智新先生積極推廣發揚無極樁功，跟隨他們學習的人很多。現在有了此書，可以更好地指導大家，所以十分樂意為此書作序。

2020年1月十六日

霍震寰謹序

2019年10月20日，蔡光復（左）與霍震寰（右）於上海

賀

光復兄新書問世

起樁為中華武術之根基

二0一七年十一月九日

霍震寰

霍震寰，中國武術名譽九段。多年來不遺餘力地推廣武術，是現屆香港武術聯會會長，亞洲武術聯合會主席，國際武術聯合會副主席，國際武術聯合會執行委員會委員。現任中國民間商會副會長，香港霍英東集團行政總裁，第十一、十二、十三屆全國人大代表，第十屆全國工商聯副主席，中華海外聯誼會副會長，香港中華總商會永遠榮譽會長，香港培華教育基金會主席。

序四

新加坡一直是太極拳大師們在亞洲的一個重要歇腳站。從上世紀七十年代開始，各門派的傳人都有在這裡路過授藝或開館授徒的經歷。吳派的吳公儀、鄭天熊、楊派的董虎嶺、黃性賢，可以說是當時的代表人物。20世紀90年代，中國和新加坡文化交流逐漸增多，本地武術愛好者對中國境內太極拳大師充滿了好奇和仰慕。

陸續被請來的武術名家如陳派的朱天才，馮志強，楊派的楊振鐸，吳派的李秉慈，八卦掌的王翰之，一步步把新加坡對傳統武術的熱愛帶上了一個高峰。但隨著中國的對外開放，去中國旅遊學習簡單了。一批批的武術學員和愛好者都主動的到中國尋師訪友。大師見多了，再遇到來到新加坡傳藝的大師就沒覺得那麼震撼了。

蔡松芳老師就是在90年代來的新加坡，前後一共兩次。

蔡老師是一位非常另類的大師。他會太極推手，但不大強調太極拳的拳架，也不以拳架為主，而是注重樁功，由靜功下手，階至虛靈。蔡老師教學嚴謹，廣結善緣，但他也從不以某門派的傳人、大師自居。逢人要與他推手試勁，縱然對方來意不善，他也從不推辭，亦不在意勝負，以武會友，傲然而立。

另外，給我印象深刻的是蔡老師的宗教情懷。課餘時間，他常推掉熱情學員們的飯局和遊覽邀請，馬不停蹄的前往淨空長老的道場聆聽開示。那個時期，淨空長老也剛好在新加坡居住。所以，蔡老師一邊為學員授課，一邊跟著淨空長老學習，早晨為學生，晚上為老師。據他說，能親

近淨空長老是他來新加坡的最大收穫。

我們感覺到蔡老師對練無極椿功的恒心就有若他對佛法的信心。他常說：「如果你知道這是真的，而你又不能堅持。那你不是笨蛋就是頭腦有問題！」「他的身教言教完全一致，由信起行，十年如斯，朝夕不懈，始終執著。

對於能夠邀請到蔡松芳老師來到新加坡授課。我們都心懷感恩，我們見識了一位現代大師的風範，自己也受益匪淺。

2000年，蔡光復師兄在新加坡國立大學學習EMBA，我通過蔡松芳老師認識了他。光復師兄帶藝拜師，有緣得到蔡松芳老師真傳無極椿。現由光復師兄撰寫《無極椿闡微》一書並公佈於世，實為造福人類、功德無量之事。

祝光復師兄一切都好，感佩！

陳慶力，1956年生。新加坡企業家，祖籍福建同安。自幼尊佛敬道，愛好結交武林中人。為扶持和傳播傳統文化，曾多次邀請多位大師大德到新加坡授課。

陳慶力

（新加坡）

2020.4.1

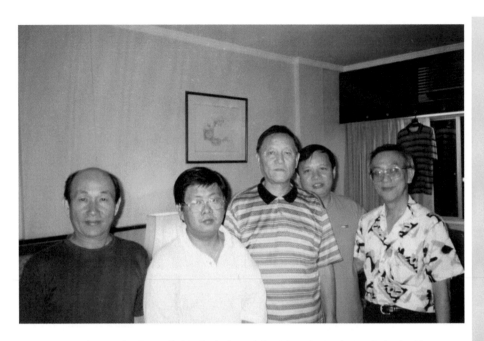

20世紀90年代，蔡松芳老師（中間）和學生們在新加坡

陳慶力個人照

心一堂　武學傳承叢書

太極拳名家蔡光復為所著太極拳系列，又添一佳作！這是他拜蔡松芳為師後所撰寫的另一本

有關武當葉氏太極拳的著作，主要是闡述蔡松芳老師的無極站椿功法，書名《無極椿闡微》。

我於2005年12月18日認識蔡松芳老師，當時他受聘到新加坡教功、辦班、講課，我還上了

他一堂課，並在新加坡獅城酒店採訪了他。

那時候，採訪的內容除了無極椿功外，還談到他兩名學生替他寫的書，一是中文版由他和伍錫培合

著的《無極氣功——太極拳基本功》，另一本1995年出版的英文版圖書「Warriors of Stillness : Meditative

Traditions in the Chinese Martial Arts」，作者是他美國的學生夏長芳的洋人弟子Jan Diepersloot。

當時蔡師說，無極椿功法簡單，只要像太極拳的預備式一樣站著，意守丹田即可。他強

調，不必想周天，不要求周天，每個人反應不一，氣是由丹田1/3的地方直升上百會穴。最初是由

腳往下走然後再升上來。

我問，功法這麼簡單，為什麼書寫出來卻是厚厚的一本。他這麼回答：書中的十式功法是學

生們根據自己多年的練功心得體會加上的。

我們也聊到放氣治病這方面，他同意我的看法，放氣療病無法根治，要靠自己練，放氣治病還須當心病毒會

上身，要懂得將病毒排除掉。「初期癌病，氣功可起到輔助治療的效果，晚期疾病只能延長性命。」他指出。

黃建成個人照

蔡松芳老師虔誠信佛，淡泊名利，光復老師後期帶藝拜他為師，進一步精修無極椿功功法，精益求精、學無止境，這種精神值得我們學習。

我曾在2006年7月12日通過新山永年太極拳學會在馬來西亞柔佛新山為蔡光復老師舉辦過一場中國太極名家講座，這次講座獲得了熱烈的反應，讓海外太極拳愛好者對武當葉氏太極拳有了進一步的認識。

相信光復老師《無極椿闡微》一書的出版，將豐富蔡松芳老師的無極椿功內容，讓更多人受惠。

當然，在此也不忘緬懷一代名宿蔡師松芳老師。

是為序。

黃建成，馬來西亞資深報人，楊式太極拳第六代弟子，南方大學學院博士候選人，中國南京大學文學碩士。

黃建成

（馬來西亞）

2020年3月31日於太極書齋

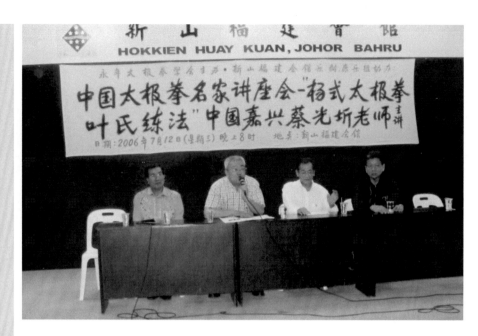

2006年，蔡光復（左二）在馬來西亞的講座，右一為黃建成

2006年7月8日 馬來西亞媒體報道講座報道

序六

懷念蔡松芳老師

2019年8月14日，恩師蔡松芳於上海安詳示寂。送別儀式上，光復兄同我說，為紀念恩師，他決定出版《無極椿闡微》一書，並囑我作序。我雖才疏學淺，亦欣然應諾。

光復兄是一個成功的企業家，經營之餘，潛心於太極拳的研究與實踐。出版太極拳專著多部，成績卓著，於滬、浙太極拳界有廣泛的影響力。多年來擔任浙江省武術協會副主席之職，為推廣傳統武術不遺餘力。

通觀全書目錄，內容多涉恩師及其無極椿功，加之恩師往生不久，念及與恩師朝夕相處的過往，懷師心切。寫就《懷念蔡松芳老師》一文，一者紀念恩師，二者亦權當本書序言。

一九七六年的一天，我在廣州文化公園碰到老拳師朱老師，他看我經常到公園向各位老師討教太極拳拳藝，問：練拳幾年了？我回答：算時間有九年，便對我說：真想學功夫找「上海蔡」。交談中我得知，廣州太極拳拳師中他最佩服的就是蔡松芳老師。

在朱老師的引薦下，我在廣州烈士陵園見到了蔡松芳老師。首次見面的情景至今清楚地記得。

那年，老師五十開外，眉清目秀，講一口上海話，平易近人。他見我穿一身綠軍裝，態度真

誠懇切，當下就答應教我。從此，在老師的指導下，我逐步走上練太極拳的正道。

因我所在的部隊駐守廣州市區，外出較方便，每逢休息日，我就去烈士陵園、文化公園等老師練功的場所，跟老師學習無極樁功和推手，也和幾十個同門師兄弟互相學習交流。站樁時，老師站在前面，我們排成幾行站在後面或者圍成半圓形狀跟著老師學。同老師一起站樁的好處是：老師強大的氣場容易攝住我的妄心雜念，使我身心很快進入鬆靜自然，心平氣和的狀態。老師不時地調整我們的站姿，他特別強調立身中正安舒、下頜微收和斂腹鬆胯等要點。也許是心理作用，經老師調整之後，感受就是不一樣。無極樁功看似簡單，學精不易。在靜站中慢慢感受到無極、太極、陰陽、動靜，練出一顆恒心、一顆平常心。練完無極樁功後，老師逐個兒和學生推手。老師的推手手法很獨特，與人一接手，未見手動身動，心意一動，談笑間發人於丈外。老師說「這是楊家太極拳的中定勁。」

他說自己的功夫是從無極功法中得到的。老師常風趣地說「幫你們打打鬆」，「給你們吃補啊」，被發放者真的感覺十分舒適，這是常人很難體會到的。我在老師身邊的6年裡，老師言傳身教，我耳濡目染，受益頗多。我當年學習熱情高興趣好，老師對我也看好。那幾年是我人生中學修拳藝最為快樂的日子。

老師在教拳的同時，也教我們如何做人，且率先垂範，深深地影響了我。老師早在20世紀八九十年代成名，在國內外頗具影響，求教切磋者不絕，凡來訪者無不因其高超的武技、武德而心悅誠服。當聽到有人讚歎時，老師總謙和地說自己「就這麼一點點東西」。幾十年來，我從未

看到老師有輕慢別人的神態以及對同行稍有不遜言語。老師對有真功夫的人是推崇備至的，他曾

對我說，北京馮志強老師、上海馬岳良老師是有真功夫的。老師和師母曾多次和我講起：任剛老

師是真正懂得太極拳奧妙的。他為太極拳界能有將中國傳統文化完整保留和發揚的人士感到無比

高興、讚美之詞溢於言表。我認為當下的武術界風氣浮躁，像老師這樣不圖名利、低調做人、擁

有高尚的武德和人格的人是多麼的難能可貴啊！

1981年年底，我從部隊轉業。臨別前的一段時間內，我幾乎天天和老師在一起，老師可謂毫

無保留地將其所得和體悟相授。

他對我說：「無極樁功是好東西，回家後好好推廣，為大家多做好事。」我不忘老師叮囑

在浙江溫嶺義務教拳四十年，向廣大太極拳愛好者和有緣人傳授無極樁功、楊氏太極拳和推手。

無極樁功由於簡單易學，健身效果顯著，深受人們的喜愛。不少慢性病患者、體弱者，經過鬆、

靜、自然的靜站鍛煉，身體狀況有所好轉。同樣，無極樁功提高了太極拳架和推手的技藝水平，

習練者從不信到信，慢慢地轉變了太極思維，逐步體會到前輩拳論所言真實不虛。無極樁功作為

內家拳的基礎功法已被我市廣大太極拳練者認可。老師對我市無極樁功的推廣普及工作極為關

心，先後四次親臨溫嶺指導，免費傳授功法，我也多次帶學生赴上海學習請教。通過這種活動，

我們開闊了眼界，增強了信心。

老師是一個虔誠的佛教徒，佛學修為甚深。早年遊歷美國時，他拜萬佛城依止宣化上人為師，

蔡華敏（左）與蔡松芳（右）老師合影

讀者！

祈恩師早日乘願再來，願此書惠及更多

在天之靈。

做好傳統文化的傳承工作，謹以此告慰恩師

繼續努力，不斷探索，不忘師恩，盡己所能

斷」，這也是老師當年要求和期望的。我將

手法，一路走來「不懷疑、不夾雜、不間

我學修蔡松芳老師所傳的無極椿功和推

佛學影響，空靈之境界，極為高遠！

一起，每日以念佛為功課。他的太極理念深受

深得上人嘉許。老師退休後寓居上海，與師母

（浙江溫嶺）

2020年4月7日

蔡華敏，溫嶺市太極拳協會名譽會長。1967年，向當地拳師孫吳祥學楊氏太極拳、劍、刀、杆及太極推手。1969年，應徵入伍。1976年，在廣州市跟隨蔡松芳老師學習無極樁功和太極推手。1981年，轉業到溫嶺市總工會工作。1983年，被浙江省武術協會、浙江日報等五個單位評選為「浙江省百名優秀輔導員」。1986年，發起成立溫嶺市太極拳協會，任第一、二屆副會長，第三、四屆會長，任名譽會長，任溫嶺市武術協會第一、二屆執行會長。2011年，被台州市武術協會授予「發展武術特殊貢獻獎」。2012年5月，拜蔡松芳為師，執弟子禮。

憶往昔：我與無極樁功之緣

在80年代初，一次偶然的機會，我認識了蔡松芳的高徒伍錫培。伍老師教我站無極樁和楊式太極拳，後介紹我跟無極樁蔡松芳老師學站樁和太極推手。蔡松芳老師向我介紹了無極樁功的流傳，其源可追溯至楊式太極拳的秘傳。昔日楊澄甫走遍大江南北，未逢敵手，其功力便來自於無極樁功。後楊澄甫將無極樁功授予葉大密，又由葉大密授予金仁霖，再由金仁霖推薦蔡松芳向葉大密學習。蔡松芳老師的太極推手，名震粵、港、澳，他「用意不用力」的推手實踐，使人看到了古老的太極拳搏擊技術的曙光，使人真的相信過去太極拳名家們確實擁有高超的太極拳技藝，使人看到了太極拳「用意不用力」的獨特的推手技巧和效果。

蔡松芳老師調到廣州市工作時，徵得葉大密老師的同意，在廣州公開傳授無極樁功，分別在廣州烈士陵園、圖書館、光孝寺、市一宮、文化公園等五個地方設立輔導站，本人在烈士陵園擔任輔導老師，與伍錫培老師一起向民眾傳授無極樁功。有不少慢性病患者練習站樁後，病情有不同程度的好轉。

每週蔡松芳老師都安排時間到各輔導站帶學員站樁，教老學員推手。他雖然仙去，但無極樁功的學員都非常感蔡松芳老師是廣州市無極樁功的先行者和倡導者。

恩蔡松芳老師為無極椿功做出的貢獻。現在蔡光復師兄出版《無極椿闡微》一書，緬懷蔡松芳老師，傳播無極椿功，我們拍手稱好。傳承是最好的懷念，希望所有學練無極椿功的愛好者能勤加習練，繼承發揚功法，使更多的人通過無極椿功的學習，強身健體，祛病解憂，生活更美好。

己亥秋於廣州

盧順安

盧順安，1955年出生，廣東省廣州市人，在外資企業工作，任辦公室職員。一九八三年曾在廣州中醫學院附屬醫院業餘中醫基礎學習班和中醫內科學習班學習。1987年為廣東省氣功科學研究協會會員，1988年為廣州氣功體育治療研究中心氣功師，在廣州市烈士陵園無極氣功站任輔導站老師。二零零五年曾參加廣東省第一屆全民健身運動會傳統武術比賽暨2005年廣東省傳統武術項目錦標賽，獲得男子A組傳統太極拳一等獎。

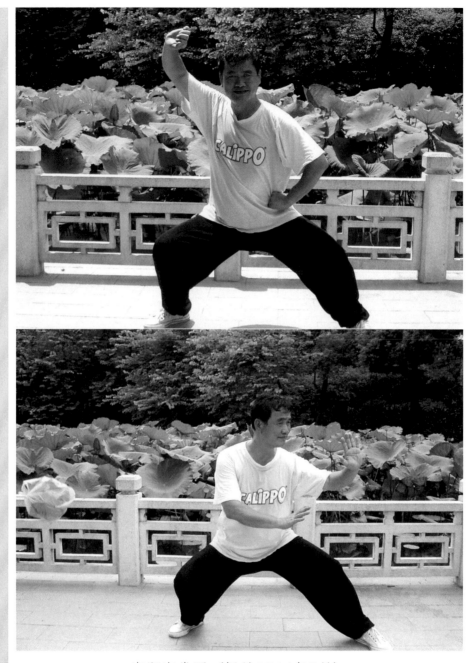

盧順安拳照（攝於2014年9月）

術有萬千道本一體

武俠電影《一代宗師》裏，宮二曾說：「我是經小看著我爹與人交 手長大的。在我爹身上我看到的不是招，是意。」我亦如是。父親早年學醫時就癡迷於傳統武術，遍訪明師，苦練不輟。

我從小就看父親打拳，從少林拳和椿功，到太極拳、太極刀、太極劍，再到無極椿，周 而復始。所以我從小一直認為，是太極拳成就了無極椿，長大了才慢慢發現，無極椿其實是太極拳的內涵，只是我當年還小，還不懂什麼是真正的太極拳。

無極椿本源於道教，《周易》對中醫有深遠的影響，因此，無極椿與中醫一脈相通，同氣連枝。我對於中醫的興趣就緣起於此。術有萬千，道本一體。中醫講：「陰陽者，天地之道也，萬物之綱紀，變化 之父母，生殺之本始，神明之府也。」太極拳家講：「太極者，無極而生，動靜之機，陰陽之母也。」陰陽分，天地判，始成太極。「陰陽分」是指靜陽動，陰息陽生；「天地判」是指清濁二氣分，陰陽相交，化生萬物。由此可見，中醫與太極拳理論在宇宙規律和天地大道方面的基 本觀點是一致的。父親常語：「恬惔虛無，真氣從之，精神內守，病安從來。」

「恬」字，指形神一體，讓眼、耳、鼻、舌、身、意歸為零，讓這句話說的是修行，是無極。

「舌」和意念合為一體。這就是無極椿裏最基本的狀態。「惔」即為「淡」，為水火既濟卦，為淡泊。「恬惔」就是說人要少一點欲念，讓自己經常處於一種空杯（無極）的狀態，從而升起真氣。

北宋名臣范仲淹說：「不為良相，便為良醫。」漢代名醫張仲景有句名言：「進則救世，退則救民。」太極拳和中醫一樣，具有除疾患、強身心、利世人的社會功能，與儒家經世致用、利澤萬民的思想甚為接近。在新冠肺炎疫情全球大流行的背景下，我們學習太極武術，復興傳統文化，弘揚中醫事業，對於個體、對於家國的意義就變得更為重要。

父親的深厚功夫和境界修養令人欽佩，他是我一生追隨和學習的榜樣。「高山仰止，景行行止，雖不能至，心向往之。」希望這本新著，對於太極拳愛好者、學習者能有所裨益。果能如是，善莫大焉。

2021年2月20日於嘉興—文馨堂

蔡昀

第一章 無極樁之傳承

用心鑒日月，精誠繼弦歌
——無極樁功法傳承源流

無極樁功（又稱無極氣功）功法傳到光復這裡，已經是第三代了。光復習武五十年，研習太極拳亦有四十餘春秋。其間得益於「無極樁功法」之助甚大。無極者，虛空靜篤，無形無象，即無中妙有的道境。「無極樁功法」則是達到這一道境的方法之一，是內家拳攻防招法變化莫測的根基所在，更是中華武學的寶貴文化遺產。

樹必有根，江必有源。在「無極樁功法」由楊公澄甫傳出後，經葉大密—蔡松芳—蔡光復及眾師兄弟的三代傳承，歷一百餘年，師承轉接，生生不息。其間師生因緣情誼，感人至深。

精誠所至，金石為開——無極樁功法第一代傳承

1840年前後，楊氏太極拳開宗創始人楊露禪自河南溫縣陳家溝學拳藝成後返回家鄉永年縣設壇教拳，拳械運用高妙，鄉里高手盡皆嘆服。後來又被薦往北京，歷任大戶醬園張家、京師旗營

武術教師。晚年時被請至王府授拳，因弟子大都出身高第，使得太極拳獲得了非同一般的社會地位和影響力。

從歷史上看，楊家有五位代表性宗師。

第一代：楊露禪（1799年—1872年），他是民間稱為楊家太極拳「創天下」的代表人物，世稱「楊無敵」。

第二代：楊班侯（1837年—約1892年？）、楊健侯（1839年—1917年）。是「打天下」的代表。

第三代：楊少侯（1862年—1930年）和楊澄甫（1883年7月11日—1936年3月3日）。是「弘揚天下」的代表。

1928年，楊少侯、楊澄甫受聘到南京中央國術館任教。

彼時，身在上海的葉大密先生為武當太極拳社社長。聽到楊氏兄弟抵達南京的消息，慕名已久的葉大密先生便利用其中央國術館董事會董事的身份，經常從上海趕到南京楊氏兄弟處，虛心討教太極拳、劍、刀、杆子和推手等技藝。

據傳，楊澄甫初到南京時身上帶有傷病，是葉大密妙手回春治好了他的病。又傳，楊氏兄弟初到南京時，還帶著武匯川及其弟子張玉、褚桂亭三人，因南京中央國術館暫時安排不了三人的工作，楊氏兄弟便委託葉大密照料。葉大密帶三人到上海後，安排他們在拳社裡住下，先是讓

武、褚兩人在拳社裡當教練，不久又介紹他們到幾家私人公館去授拳。葉大密給楊澄甫留下了良好的印象。（注）

接著，又發生了另外一件「小事」：

楊澄甫有個弟子叫匡克明，是一家成衣店的老闆。

1929年冬天，江南地區奇冷無比，最低溫度達到零下十二度，接近百年歷史記錄。

葉大密找到匡克明，支付200大洋，請他瞞著楊澄甫，按楊的身材定做了一件狐皮開皮大衣，掛在匡克明的店裡。接著，葉大密邀請楊澄甫逛街，不動聲色地請楊進了匡克明的成衣店。身材魁梧的楊澄甫，最大的苦惱就是一般的成衣店根本挑選不出合身的衣服。沒想到一試穿那件狐皮大衣後，既合身，又保暖，葉大密同匡克明更是在一旁讚不絕口。楊滿心歡喜，順理成章地穿上了這件衣服。趁著楊澄甫興致正高，葉大密順水推舟，又邀楊去亨得利表行，挑選了一塊價值八十大洋的英納格懷錶贈予他。（注）

葉大密的良苦用心，楊澄浦當然看在眼裡，記在心上。他見葉大密為人誠懇，專心學藝，又考慮到葉大密更與弟子田兆麟有一層亦師亦友的關係，所以愈加不遺餘力地用心教授。

後來，當葉大密提出要學習楊家此前秘不外傳的無極椿時，楊澄甫幾乎沒有猶豫就一口答應了。不僅如此，楊甚至還親自到葉大密家裡，把楊家輕易不肯外傳的練功口訣授給了葉大密，即

「靠壁運氣，自在無礙，在胸口畫作一個橫『8』字形無形無象的連環形」練功心法。（圖1-1）

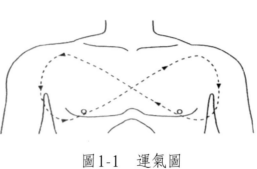

圖1-1　運氣圖

葉大密對此一直念念不忘，四十年後（1967年6月）再回憶起那段往事時，他仍激動不已，親筆寫下日記：「此法是先師河北永年楊澄甫老先生在滬時，來我處親自傳授，故我異常感動，特志此以紀念。」

葉大密自得到楊家從來不外傳的無極椿寶貴後，奉為至寶，每天刻苦鍛煉，功夫大增。

20世紀50年代中後期，全國自上而下開始大力推廣簡化太極拳。

葉大密有位弟子叫金仁霖，葉大密在觀看弟子金仁霖打的簡化太極拳後遺憾地評價：「既滯又斷，毫無神氣。」他認為，簡化了的太極拳，如果被推廣若干代，便會走向定式化、體操化、簡單化，老祖宗傳下來的太極拳便會失去原有的氣勢、精華和神韻。（注）

「勿使前輩之遺珍失於我手，勿使國術之精髓止於我身。」這是孫祿堂先生早年說過的話，為了使「楊氏太極拳」原汁原味的東西不隨簡化浪潮而流失，葉大密老師便以改編的方式將

無極椿保存到了「葉家拳」中，這就是他改編楊氏太極拳的一大初衷。他通過無數次的改編、修正和實踐，終於形成了「拳架式勢結構更趨合理、教學傳承體系更加完整、武學理論內涵更加精准、技擊攻防作用兼備」的「武當葉氏太極拳」，很好地把楊氏太極拳中的精華——無極椿保留下來，形成今天的無極椿功法體系，並在海內外廣為流傳。

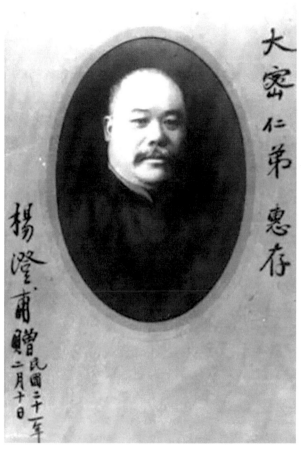

大密仁弟惠存

楊澄甫贈 民國二十一年二月十日

圖1-2　楊澄甫贈葉大密照片。

楊澄甫還於民國二十一年（1932）二月十日，將一張簽有「大密仁弟惠存楊澄甫贈」字樣的照片送給了葉大密。（圖1-2）

楊澄甫傳授葉大密，成於誠矣。

開拓奉獻，日月可鑒——無極樁功法第二代傳承

葉大密在繼承「無極樁功法」的同時，也在暗暗尋覓能夠繼承自己武學的傳人。就在這時，蔡松芳走進了葉大密的視野。

1953年，蔡松芳從上海華東紡織工學院（現在的東華大學）畢業，分配到上海國營棉紡十九廠工作。工作期間，他開始向同事金仁霖請教無極樁功要領，並經金仁霖推薦結識了葉大密。

1959年蔡松芳被派到廣州市工作。他知道，自己這一走多年，以後很難再有向葉大密學習的機會了。出發前，他鼓足勇氣專程拜訪葉大密，希望能得到葉大密無極樁功法的真傳。

當時，為了保證無極樁這一寶貴的武學遺產不至於失傳，葉大密老師已經在尋找合適人選。當得知蔡松芳要去廣州工作，以六年來對蔡松芳平時的觀察和瞭解，葉大密先生更有種時不我待的迫切感。而蔡松芳能主動到家來訪，提出要求，葉大密更感受到他的渴慕之心，認為他能承擔無極樁傳承的大任。同時，葉大密也敏銳地發現廣州地處嶺南，那裡有無極樁走出長三角走向珠三角，乃至走出國門、走向東南亞，走向世界的大好時機。所以決定將無極樁悉數傳授給蔡松芳，並關照蔡松芳一定要充分利用廣州的地理位置，努力讓無極樁在東南亞一帶華人圈生根發芽！

蔡松芳不負葉大密重托。他精心研究無極樁功法，總結並創造了「三點一線」的無極樁功法理論。他經常在公園練功時教授一些慢性病者練習無極樁功，讓他們通過無極樁鍛煉後健康狀況

好轉，成效顯著。此舉大大增強了無極樁在整個業餘武術圈的影響力，讓一些熟悉此功的前輩亦頗感意外。

蔡松芳秉承師父葉大密的意志，本著造福大眾的宗旨，打破無極樁功秘傳的傳統，使其得以發揚和推廣。蔡松芳首先在廣州各個公園公開傳授無極樁，組織成立了廣州無極樁氣功研究會，並通過當地華僑圈擴大影響，使得無極樁當時在東南亞一帶影響很大。香港霍英東集團現在的掌門人霍震寰、澳門無極樁氣功保健研究會創始會長何智新慕名而來，新加坡、馬來西亞、印尼、美國、加拿大等地的武術愛好者們也紛紛組團來拜師學藝，並邀請蔡松芳到當地講學。

任何傳承都需要開拓與奉獻精神，葉大密與蔡松芳師徒為「無極樁功法」所做的一切，日月可鑒！

（注：詳見沈學斌著《葉大密史料彙編》）

弦歌不輟，薪火相傳——無極樁功法第三代傳承

中國武術，師者「三傳」：傳功、傳道、傳德。學生「三承」：承教、承擔、承志。

傳在人，承在人。有傳無承，無有後續；有承無傳，不得其法，這都是武術傳承的憾事。而蔡松芳（圖1-3）傳授蔡光復無極樁功法，盡顯「三傳」「三承」之美。

圖1-3　2000年，左起：蔡昀、蔡光復、霍震寰、蔡松芳、羅鳴心、陳愛靈於上海

光復能師從蔡松芳，還要感恩另一位老師何基洪。

當年蔡松芳在廣州教學時，真可謂聲名揚四方、桃李滿天下。國內的澳門、香港，國際上，美國、加拿大、印尼等地都相繼成立無極椿分會。蔡松芳也因此成為公開向社會推廣無極椿功的第一人，造福大眾，功德無量。消息傳到江浙滬一帶，光復非常激動，在師父何基洪（圖1-4、圖1-5）的鼓勵下，1981年7月赴廣州向蔡松芳學習無極椿。

1982年冬，何基洪老師又親自帶光復到蔡松芳在上海怡安坊的住所，拜蔡松芳為師習練無極椿。蔡松芳老師是何基洪老師多年的好朋友，又對光復非常

心一堂　武學傳承叢書

圖1-4　2004年，何基洪夫婦和光復夫婦在嘉興南湖

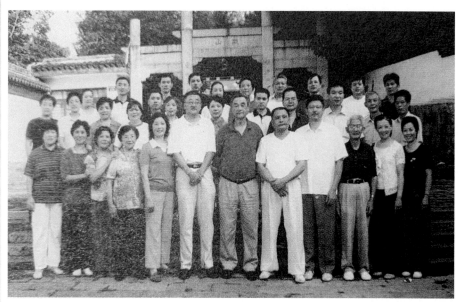

圖1-5　2007年5月何基洪老師與部分瓶山學員合影

認可，所以言傳身教，盡心盡力，傳功、傳道、傳德，可謂「三傳」皆盡。光復每念及此事，在

感恩蔡松芳老師的同時，對何基洪老師也心懷感激。

2006年夏，光復陪蔡松芳老師在東南亞一帶講學；2008年11月，光復陪蔡松芳老師去江西贛州的一個藥師廟，到達寺廟時已是深夜12點，然而到了淩晨3點，蔡松芳老師便起床念經、拜佛、練功……在老師身邊的日日夜夜，令光復感受很深：老師的一言一行、一舉一動、一善一念、一傳一教，都為光復帶來許多啟發和感悟，這讓光復對無極樁有了更深的理解，同時在做人做事、練功習武等方面也有極大收穫。

師傅領進門，修行靠個人。

師者「三傳」，學生必須對應「三承三立」，即承教、承擔、承志，立德、立言、立功，才能有所作為，才能將師門功夫發揚光大。光復踐行胸中「三承三立」之志，一路走來，身體力行不負師恩。

「無極樁功法」文化根基樸厚神秘，學練者無不受益，是中華文化的珍貴遺產。無極而太極，神秘的太極拳術文化的源頭在無極。而「無極樁功法」則是中華文脈的源頭，練習無極樁功法有利於身體健康。

蔡松芳老師對光復青睞有加，不僅口傳身教秘籍功法，更叮囑光復拳裡拳外弘揚武德，立德、立言、立功，傳播中國傳統文化。牢記：功夫在拳外。

圖1-6　孫祿堂題詞扇面

圖1-7　鄭曼青作畫扇面

光復遵師囑苦修，一以貫之，努力將「無極椿功」與中華文化相結合，以期發揚光大。

2005年2月3日，葉大密先生的夫人金琳太師母感念光復對《武當葉氏太極拳研究》一書出版所付出的努力和「無極椿功」之苦修，將她老人家經歷「文革」後唯一能保存到現在、極其珍貴的、葉大密生前使用的一把扇子送給光復。這把扇子正反兩面由著名武術家孫祿堂和大家鄭曼青題詞作畫，可謂無極椿文化的「活化石」。（圖1-6，圖1-7）

孫祿堂（1860—1933年）名福全，字祿堂，晚號涵齋，別號活猴，河北順平縣北關人，孫式太極拳暨孫門武學創始人，中國近代著名武術家。在近代武林中素有武聖、武神、萬能手、虎頭少保、天下第一手之稱。

鄭曼青（1902—1975），男。漢族。原名岳，字曼青，自號蓮父，別署玉井山人，又

圖1-8　葉大密與金
琳女士定親花瓶

圖1-9　葉大密與金
琳女士定親花瓶

號曼髯，永嘉城區（今浙江溫州鹿城區）人。1949年去臺灣，與于右任、陳含光等結詩社，又與馬壽華、陶芸樓、陳方、張谷年、劉延濤、高逸鴻等成立七友書畫會，並參與發起建立中華民國畫學會，當選為理事兼國畫委員會主委，又任中國文化學院華岡教授、中華文化復興運動委員會紐約分會藝術組負責人。二十五年中，多次在國內外舉行個人畫展。在巴黎國家畫廊與紐約世界博覽會上，為西方畫家所讚賞，被譽為東方水墨畫之大師。在臺灣創立時中拳社，傳授拳術。

1965年赴美國，客居紐約，創辦太極拳學社，廣授生徒，從學研習者不下數萬人。由於擅詩、書、畫、拳、醫五長，故被讚為「一代奇才」。

特別令人感動的是，2006年1月金琳太師母又把她和葉大密定親時，葉大密送給她的一個花瓶也送給了光復。（圖1-8，圖1-9）

圖1-10　金琳太师母题词

金琳太師母並還親筆為光復的著作《武當葉氏太極拳研究》、《光復講太極》、《武當葉氏太極拳》題詞作序，囑咐光復要努力傳承並弘揚武當葉氏太極拳。（圖1-10，圖1-11）

向下紮根，向上結果，流淚撒種，必歡然收穫。

光復一路努力，以中國武術八段、浙江省武協副主席之成績回報師恩於萬一。

鑒於光復對傳統文化的貢獻，2018年1月12日下午，在濟南召開的中國孔子基金會第三屆孔子學堂年會上，光復榮獲中國孔子基金會孔子學堂文化大使稱號，由中央電視臺向全國直播，是目前全國武學領域唯一獲此稱號者（圖1-11）。

同年4月，光復在澳門大學中央教學樓會堂內進行了一堂《太極與傳統文化》的講座，能容納數百人的會堂裡座無虛席，講座結束後掌聲經久不息。當晚，光復還應主辦方之約，表演了經

典的無極椿——宇宙大觀、純陰、純陽三式，光復希望通過自己的身體力行鼓舞澳門同道向下紮根，凝聚力量，將無極椿功和太極拳傳承下去，為民眾健康延壽做貢獻。當地報刊《澳門日報》、《華僑報》都用中英文做了報道，讓當地民眾學習太極拳、無極椿的熱情又上升到了一個新的高度。

莊子說：「指窮於為薪，火傳也，不知其盡也。」無極椿的傳承任重而道遠，唯不忘初心，溯源求根，才是最好的傳承。

2020年1月10日　光復於嘉禾舍中燈下光復願持此意，求索不止。

圖1-11　中國孔子基金會孔子學堂文化大使証書

永憶師恩
——葉門師友記

圖1-12 葉大密

俠客行：葉大密宗師生平

葉大密（1888—1973），漢族，浙江省文成縣公陽人（圖1-12）。譜名葉兆麟，名壽彭，字祖義，號伯齡，柔克齋主，紫華山人。我國近代太極名家，中醫推拿名家，武當葉氏太極拳宗師，集儒釋道思想於一身之大家。熱愛祖國，早年為圖救國毅然投筆從軍，曾參加北伐戰爭、抗日戰爭後來又把畢生精力投入到武學、醫學的教學、實踐和理論研究中去，為弘揚我國傳統武學

文化，培養了許多傳人，尤其在氣功導引治療疾病的實踐和研究方面獨樹一幟。以「強種救國，禦侮圖存」之責任，一生拳醫濟天下。

1973年9月22日（陰曆八月二十二），葉大密因病在上海去世，享壽八十六歲。臨終時，囑咐夫人金琳等家人，不許哭泣，火化後骨灰撒入大海。他生前為推翻封建王朝，抵抗日寇，不惜拋頭顱、灑熱血。為弘揚武術文化，幾十年如一日，殫精竭慮。古人常用「一腔熱血灑江湖」，比喻仗劍天涯的武林俠客，此喻用在葉大密身上也非常貼切。他為世人留下了一筆豐厚的武學、醫學財富，作為武術名家，被載入《中國太極拳大百科》人物目錄。

（注：生平詳細介紹見《武當葉氏太極拳》，北京科學技術出版社。）

傳薪錄：蔡松芳老師生平

蔡松芳（1931年4月7日—2019年8月14日）

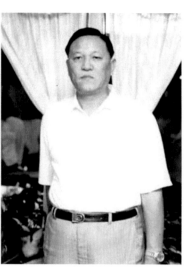

圖1-13蔡松芳

祖籍浙江省寧波市，大學學歷。中國氣功科學研究會功理功法委員會顧問，廣東省氣功科學研究協會顧問，廣東中醫學院榮譽氣功講師，廣州無極氣功學會會長（圖1-13）。

蔡松芳於1953年9月參加工作。1953年9月—1955年6月任上海第十九棉紡織廠技術員，1955年6月—1959年10月任上海紡織工業學校專業教師，1959年10月—1961年9月任廣州紡織工業學校專業教師，1961年9月—1964年4月任廣州第二棉紡廠工段長，1964年4月—1968年任廣州市經濟委員會技術局技術員，1969年—1974年5月廣州市第一幹校勞動，1974年5月—1978年任廣州市生物化學製藥廠技術員，1979年3月—1986年2月任廣州市醫藥工業局電視大學、包裝部設室、教育培

青年學武的契機

蔡松芳是浙江省寧波市人，二十二歲時畢業於華東紡織工學院紡織專業。讀大學時，他興趣廣泛，愛好運動，還學過西洋拳術。畢業後分配到上海第十九棉紡織廠當技術員。由於工廠離市區很遠，需要坐一個多小時的公共汽車，所以職工們都住廠。廠裡有一位技術員叫金仁霖，比他長幾歲。

一次，他聽人說金仁霖功夫很好，與很多人過招都不曾輸過。蔡松芳不以為然，他想，金仁霖個子矮小，體重不到一百斤，能有什麼功夫？而自己一百二十多斤，身強力壯，不相信贏不過他。於是蔡松芳就約金仁霖一較。兩人一接手，蔡松芳被對方連續摔到數次，他用盡了各種擒拿跌打招數均不奏效。只得俯首認輸，並要求向金仁霖學武功。金仁霖見蔡松芳人品不錯，心也誠，就教他武當葉氏太極拳的無極功，並告訴他自己學武的經過。

金仁霖從小身體瘦弱，父親就送他到鄰居葉大密家拜師學拳，目的是讓他練好身體。葉大密是著名武術家，得到過楊式太極拳宗師楊澄甫的親傳。金仁霖在葉大密的教授下學起了武當葉氏太極拳功夫和無極樁，身體日漸強壯起來。

廠裡有很多人跟金仁霖學功夫，但大都半途而廢，只有蔡松芳堅持了下來。一般人練武，或是家傳，或是治病需要。而蔡松芳身體很棒，人們見他天天堅持練這「枯燥無味」的無極功，覺得很奇怪。因為蔡松芳很相信無極功能出功夫，相信練下去會出奇跡。

不久，金仁霖帶蔡松芳拜見葉大密，葉大密見蔡松芳篤信無極功和太極拳，很高興。說：

「小蔡，你好好練，打好內功基礎，將來是無可限量的。」

蔡松芳就這樣練了幾年，1957年，他下放到上海市郊區勞動，當地有一位老太太，患類風濕病，一隻手不能上提，也不能左右擺動。蔡松芳想試一試自己的練功效果，就用氣功給老太太治病。他用手按住老太太的肩部，一會兒，老太太說：「發燙了，發燙了。」這樣治了十多次，老太太的病有了好轉。他把這一情況告訴了葉大密，葉大密見他學有所成，十分高興，並說：「你已經有基礎了，可以學拳了。」蔡松芳按老師的要求，跟曹師兄學拳式，但他還是以練無極功為主，並下功夫練習推手。

由於蔡松芳得到秘傳，加上他肯吃苦，朝夕揣摩，功夫很快有了進步。

不動而服人，全是用意

1959年，蔡松芳被調到廣州工作，先在廣州紡織工業學校當老師，後調到廣州市經濟委員會。多年來工作之暇精心研究無極椿功，並總結創造了「三點一線」的無極椿功法理論。後來徵得師父葉大密同意，本著造福人民大眾的宗旨，打破秘傳的無極椿功不公開傳授的傳統，在廣州公開傳授太極拳無極椿功法，並常與廣州的太極拳愛好者推手。起初，他與廣州市太極拳界的高手切磋，一推就輸。他反復的誦讀、揣摩古典太極拳論，悉心體會太極拳推手的特點，他特別注意理解「用意不用力」的內涵及其在推手中的運用。經過一段時間的摸索、總結，加上他不斷回

上海請教前輩，終於掌握了推手的要領，能在推手中勝。漸漸地，他的推手功夫遠近聞名。蔡松芳與人推手，兩人接手後，他保持身形，手形不變，運用「用意不用力」的方法，使對方根拔而失勢，很多有功夫的人與他一搭上手便感到莫名其妙地進退不得，只好認輸。

在廣州武林界流傳著蔡松芳與人推手的不少故事。

20世紀80年代初，香港有一位頗有影響力的拳師，通過朋友知道蔡松芳在廣州傳功，還聽說蔡松芳推手功夫奇妙，不大相信，便專程到廣州找蔡松芳切磋。幾次搭手，拳師一搭即輸，還不服氣，說：「我們不搭手了，我直接用拳向你衝擊行嗎？」蔡松芳說：「這樣不好，我擔心會將你打傷。」這位拳師說不怕，堅持要試試。

蔡松芳說：「我用一個枕頭擱在肚子前邊，你往我肚子上打，我不打你，這樣安全些。」這位拳師身高一米八以上，體重一百八十多斤，高出蔡松芳一個頭，力大無窮，一出拳就猛衝猛打。蔡松芳運用「用意不用力」之法，將對方打出的勁一收一放，返還到對方的身上。這位拳師打完後，覺得沒有什麼異常，各自散去。到了晚上，拳師氣壅於胸，全身難受，坐臥不適。次日清早便找蔡松芳請求治療。蔡松芳用導引法幫他散氣，使他慢慢恢復正常。

這位拳師對蔡松芳說：「我自認為身高力也大，你有多少斤兩能經得起我打擊，現在我相信你的太極拳無極功夫了。」

國內外不少人來找蔡松芳，或求教學習，或印證自己的武功。他深知武林人物的心態比較複

雜，不願與人比高低，不是熟人或熟人介紹來的就不搭手，一搭手就刻刻留心。有一次在文化公園，國內外拳友數十人在觀看蔡松芳與人推手，一位美國拳友還在錄像。佛山市的一位拳師上前要求與蔡松芳推手，蔡松芳知道他是自己學生的朋友，便與他推起手來，推了幾下，這位拳師突然脫開一手用鑽勁向蔡松芳的脅下擊去，蔡松芳身體微微一動，對方未擊到蔡松芳，他自己卻整個兒向後拋了出去。因這位拳師功夫相當好，他順勢一轉身，雙腳一蹦一跳地跌出一丈多遠才穩住了身體，沒有摔倒，但腳腕已扭傷了。

蔡松芳說：「我們推手是友好的，你這樣偷襲不好。」

對方說：「我知道明著推推不過你，就想用偷打的辦法來試試你。」

蔡松芳問：「我實際上身體並沒有碰到你，你怎麼會飛出去？」

對方說：「我出拳打過去時感到你身前很軟，後感到像打在打足了氣的輪胎上一樣，一股巨大的力量將我彈了出去。」

事後，蔡松芳說，兩人不接觸而能將人打出去，這看來是不可思議的事，但事實上這種功夫是存在的，它叫「凌空勁」。練太極拳的經過長時間「用意不用力」的訓練，可以在自身週圍形成一個氣場，這個氣場一方面能保護自己，一方面能接受對方的來氣，並瞬間返還給對方，對方就會被發放出去。

據資料記載，楊式太極拳的第二代傳人楊健侯、第三代傳人楊少侯都具有這種凌空發人的功夫。

蔡松芳說，發淩空勁要具備一些條件：「對方具有較高的武功，出勁集中，對那些練氣功得氣者，只要你一用意念就可不接觸他的身體而把他打出，有些從未學過任何武術，氣功的人，只要他們經絡敏感，也能將他們發放出去。」他說，如果雙方完全沒有意氣的聯繫，彼此不接觸而將人打倒，他目前尚未達到這種水平。但他說，太極拳的淩空勁應該是兩人不接觸而將人打出的，他要繼續向這方面努力。

蔡松芳詳細地講述了「用意不用力」的操作過程，並指出目前大部分推手的人最大的毛病是「用力不用意」，不少人甚至不相信「用意不用力」技法的存在。造成這種情況的原因是練拳者未得到正宗的傳授，一些未進入一定境界的人自以為是，不相信自己不懂的、不瞭解的、未見過的東西存在，這樣反過來影響他們不能進入新的境界。

蔡松芳對「用意不用力」的技法有很多獨特的、精彩的論述。他說：「一搭手，我全身是空的，對方一有什麼加到我身上，我用意吃掉對方的意，把對方的氣收進來，借到對方的力，再打到對方的身上。如果再加上我的氣，對方就被打擊得更厲害。」

他認為，在推手中，吃掉對方的意為最高，吃掉對方的勁為次，吃掉對方的力再次。在推手中，想像對方的來氣在我的身上走一圈，前半圈是開、是升、是吸、是化，後半圈是合、是降、是呼、是放，這一切都是在意的指導下進行的，是以意統領一切的。

蔡松芳認為，意到、氣到、勁到，意是一種能量，以意代形，以形代神是太極拳的最高境

圖1-14　80年代，蔡松芳夫婦與弟子在浙江溫嶺

界。以上這些看似不可捉摸的東西，蔡松芳卻能在推手中完美地表現出來。

1980年6月，廣州中醫學院（現廣州中醫藥大學）成立了全國最早的氣功研究室。邀請蔡松芳來學院開辦無極氣功訓練班（圖1-14），連續開辦三期，近三百人參加訓練班，學員是院內職工和學生。其中不少是帶病練功的學員在短短兩週即取得明顯療效，這使無極椿功受到廣泛的歡迎和重視。廣州中醫學院授予蔡松芳「榮譽講師」稱號，學院建議公開推廣無極椿。

自此無極椿功不但在廣州以及國內各地，包括香港和澳門推廣和發展（圖1-15，1-16），外國認識也紛紛來學習，現在香港、澳門地區及美、英、加拿大、印尼等各國都成立無極氣功會。

圖1-15　　1982年10月14日《澳門日報》

圖1-16　　1985年7月19日《澳門日報》

兩度赴美，藝傳海外

人們常在一些武術資料或文學作品中看到，練武的人聽到某地某人武功如何高強，就萌生前往一較的想法，較技分出勝負後，負方一般會俯首稱徒。這種遺風至今猶存。美國舊金山武師夏長芳學過多種武術，在太極拳方面也曾得到名家傳授，是美國一位頗有影響的武術家。他在大洋彼岸聽說廣州有一位民間武師蔡松芳，推手功夫十分奇妙，不大相信，認為多高的水平他都見過了，能高到哪裡去。但說者言之鑿鑿，便專程前來廣州，找到蔡松芳後，兩人便在廣州白雲賓館推起手來。不管夏長芳如何推，均佔不得上風，他很吃驚地說：「中國大陸還有這樣好的東西？我過去都沒有學過。」他對蔡松芳佩服得五體投地，當即要向他學功。夏長芳回去不久，即邀請蔡松芳去美國傳功。1986年至1987年，蔡松芳在美國傳授八個月。

蔡松芳先後在舊金山、洛杉磯、波士頓等城市傳授。西方，武林界都崇尚實際功夫，蔡松芳所到之處，均要接受各派武林人士的挑戰。在美國期間，各種流派的代表人物紛紛慕名而來與他推手，結果都拜服而去。夏長芳先生的朋友，一位居住在加拿大的華僑擒拿高手聞訊也從加拿大趕來。蔡松芳讓他隨意使用任何方法來拿，當對方一觸即拿時，蔡松芳一用意，對方的拿術一招都用不出來。有時蔡松芳用妙手空空法，對方一拿即空，摸不到蔡松芳的中心，由此，對方十分敬佩蔡松芳太極拳功夫的高明。

美國武林知名人士恩·狄柏斯說：「我親眼所見，有不少高手，包括內家拳、外家拳的，包

括中國、日本、韓國和歐美不同武術派別的，他們先發出招式向蔡松芳進攻，而在他們尚未完成預定動作之前，已被蔡松芳化解或拋出去了。這正如蔡本人說的，叫「後發先至。」

由於蔡松芳第一次在美國傳功產生了廣泛的影響，1990年他再次應邀到美國。兩次赴美，在美國武術界和華僑中有數百人跟他學習氣功和推手，他們反映，蔡松芳「使他們在氣功和武術方面的視野得以擴展」。

蔡松芳的推手功夫通過各種渠道傳到了國外的武術界，有不少高手到廣州找蔡松芳學氣功和推手。著名武術家陳功武在印尼授拳二十年，也得茅山神道佛法奇門真傳，聞名印尼武林。1984年他親到廣州向蔡松芳學習，蔡松芳熱情接待並將技藝相授。英國的太極名家林錦全於1988年夏天也到廣州向蔡松芳學功，之後在倫敦他開辦的太極健身學院中推廣蔡松芳教授的無極椿功和太極推手。還有不少外國朋友通過旅遊來訪，對這些誠心求學者，蔡松芳本著推廣中華優秀傳統文化的精神，真心傳授，深受當地華僑及外國朋友的歡迎，並贏得他們的敬佩和讚許。

皈依佛道，多做好事

蔡松芳早年受到葉大密等前輩的影響，武德高尚，多年來在廣州廣泛傳播楊式太極拳無極椿功法，學員達六萬多人，海外學員更是多到難以統計。這些都是他抱著多做好事、造福群眾的宗旨去做的。

在傳授太極拳推手方面，他更是恪守與人為善、從不傷人的原則。在與人推手時，總空出一

手，以便隨時扶住、拖住對方，不讓其跌出受傷。有一位得到他真傳的學生練有所成，但與人推手，有時控制不好而造成傷人，蔡松芳嚴肅批評了他。跟蔡松芳學功夫的人，不僅學到了功夫，也被他高尚的品格所影響。

1986年元旦，蔡松芳在廣東省丹霞山別傳寺皈依佛教，他的師父是當時廣州光孝寺的住持本煥法師。

1986年退休後，蔡松芳回到上海，一直致力於弘揚「無極樁」，常在香港、澳門、美國、加拿大、新加坡、廣州、浙江等地教拳，在上海時常去襄陽公園及復興公園打拳。

至今，國內外有很多拳友和武術組織來邀請蔡松芳去傳功推手，蔡松芳表示，要繼續研究太極拳的真諦，為中國武術走向世界多做一些貢獻。

2019年8月14日，蔡松芳在上海瑞金醫院逝世，享年八十八歲，眾弟子紛紛前往悼念（圖1-17、圖1-18）。

（部分文字摘引自嚴翰秀著《太極拳奇人奇功》，人民體育出版社。）

圖1-17　2019年8月18日，蔡松芳夫人儲耐梅（前排左五）帶弟子在蔡松芳老師追悼會上的合影

圖1-18　2019年8月18日，盧順安、羅鳴心、蔡光復、蔡華敏（前排左起）與內地、澳門、香港學生（後排）參加蔡松芳老師追悼會上的合影

乘長風破萬里浪
——無極樁的傳播歷程

無極氣功首傳廣州

無極樁功又稱無極氣功。

無極樁功的首次推廣歸功於廣州中醫學院前副院長劉汝深。他從一些練功者那裡瞭解到無極樁功法簡練、容易掌握、不出偏差，對慢性病治療有一定療效。故該院在1980年6月成立氣功研究室之後，舉辦無極氣功訓練班三期，邀請蔡松芳來傳功授課，學員是該院職工和學生，將近三百人。

經過練習，大部分學員出現了不同的練功效應，有些患病的學員練習短短兩週即取得明顯療效。因而無極樁功受到歡迎和重視，該院遂授予蔡松芳「榮譽講師」稱號，並將當時辦班的情況在當年12月《新中醫》雜誌的簡訊中做了介紹。《科學之春》、《武林》、《珠江體育報》、《氣功與科學》等雜誌也紛紛推薦此功法，隨後，蔡松芳被編入《中國當代氣功師名錄》一書。

當時無極樁功、郭林新氣功、梁士豐五禽戲動功成為了流行於廣州的三大氣功流派。無極樁功能在廣州迅速傳播並成為主力流派之一，主要是得到了廣州氣功科學研究會、廣州市防治體育協會、廣州市體委研究室的大力支持。無極樁功在廣州有深厚的群眾基礎，學員人數達數萬人。

圖1-19　1987年，張震寰題詞

中國氣功流派很多，各有特長。無極氣功
簡單易學，效果很好，希望大力推廣。建議能
組織人力做些科學研究，以闡明其機理，並結
合現代科學來說明。不但要傳承，而且要發
展。

張震寰（1987）4·6

張震寰先生是享譽中國氣功屆學術團體--中
國氣功科學研究會的理事長。是當今氣功屆著
名權威認識之一。

海外如美國、加拿大、新加坡、印尼等地慕名來的學者絡繹不絕。

當時，中國氣功科學研究會理事長張震寰在給廣州無極氣功保健研究會的信中說：「中國氣功流派很多，各有特長，無極氣功簡單易學，效果很好，希望大力推廣，建議能組織人力做些科學研究以闡明其機理，並結合現代科學來說明。不但要繼承，而且要發展。」（圖1-19）

圖1-20　　1982年蔡松芳老師在廣州某公園教授站樁

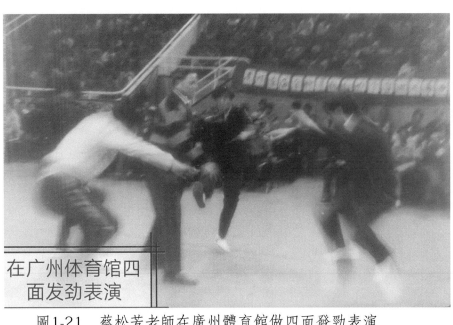

在广州体育馆四面发劲表演

圖1-21　蔡松芳老師在廣州體育館做四面發勁表演

當時廣州氣功體育治療研究中心已將無極椿功列為主要功法加以研究推廣。還在廣州市內中山圖書館、烈士陵園、光孝寺、市一宮設立了輔導站。輔導站開設一年多後，不少參加練習的慢性病患者病痛得到緩解。

蔡松芳是廣州市無極椿功的先行者和倡導者，他對無極椿功精心研究，不斷提高，總結了豐富的實踐經驗，實際上已經形成了廣州式的無極椿功（圖1-20~圖1-21）。

中國無極椿功在澳門的傳播

1985年，蔡松芳應邀到澳門傳功，在澳門綜藝館，蔡松芳與他的學生們表演了楊式太極拳無極椿功法與推手。霍震寰先生專程從香港到澳門觀看。澳門的保安部隊司令員、參謀長及有關部門要人也出席觀看。表演時，不少武林人士為了瞭解蔡松芳的推手功看。

夫，紛紛上場與他推手，其中有澳門保安部隊的一位長官。蔡松芳還讓當地幾位拳師從四面八方同時向他推擊，他運用太極拳「挨何處何處擊」的方法將從各個方向襲來的人打了出去。觀眾們第一次看到這樣高水平的表演，無不驚歎蔡松芳功夫的高超。

表演結束後，有一位日本武師攔住蔡松芳，要求與他「玩玩」。據介紹，這位日本武師是日本劍道與空手道高手，聽說蔡松芳在澳門表演，特地從香港赴澳門觀看。他一直在看臺上靜靜的看了表演的全過程，等表演結束了才走進場內。蔡松芳謙遜地說：「你們是高手，沒有什麼好玩的。」隨後便上車回到賓館，誰知這位日本武師也隨後乘車追到了賓館，一定要求試一下。蔡松芳覺得對方既然存心相試，如不同意對方可能還會糾纏下去，便在賓館門前對他說：「好吧，我站在這裡，你就用你最厲害的手法隨便打吧。」這位日本武師也不客氣，雙手瞬間發勁向他胸前打來，蔡松芳閃電般地一接、一吸、一放，對方被打得離地連連後退，蔡松芳馬上上前拉住對方，沒有讓他跌倒在馬路上。這位日本武師自知技不如人，雖然輸了也很激動，一方面敬佩蔡松芳技藝高明，一方面也折服於蔡松芳高尚的武德。

蔡松芳在澳門傳功轟動了澳門武術界，《澳門日報》曾載文：「蔡松芳運用於太極拳推手方面的凌空勁，認為是武功方面的奇跡。」（圖1-22～圖1-34）

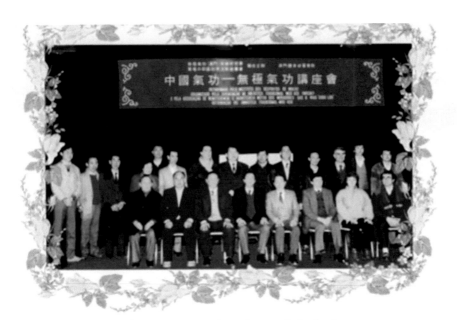

出席無極氣功講座會全體嘉賓合照
黎祖智政務司(前右三)施彌道體育總署署長(前左四)

圖1-22　澳門無極氣功講座會全體嘉賓合影

無極氣功在澳門三十年養生保健與研究文集 ✓

圖1-23　2006年11月，蔡光復（前排左二）在澳門與何智新
會長（前排右二）及理監事合影）

　　圖1-24　會長何智新和書法家李文煒（右一）向蔡光圻（左一）贈送書法作品─2006年11月合影於澳門

　　圖1-25　國醫大師鄧鐵濤(右) 親筆題詞-澳門養生氣功好-贈予何智新會長（左）

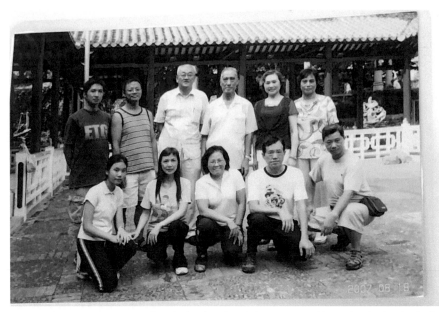

圖1-26　2009年 無極氣功（澳門）保健研究會邀請蔡光復（後排左三）到澳門講學

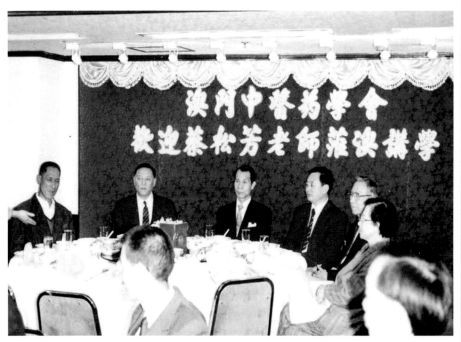

圖1-27　澳門中醫藥學會歡迎蔡松芳老師蒞澳講學

　　圖1-28　從右至左：鄺金穩，鐘卓垣，李金泉，伍錫培，蔡松芳老師，施利華，何智新，施彌道，蕭威利，霍震寰

　　圖1-29　2006年11月蔡光復和澳門無極椿同仁合影

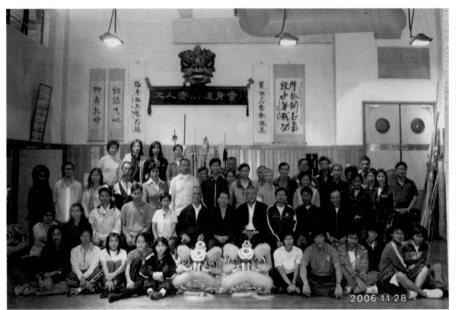

圖1-30　2006年澳門工人武術健身會阮愛武會長組織舞獅隊歡迎蔡光復到澳門傳功

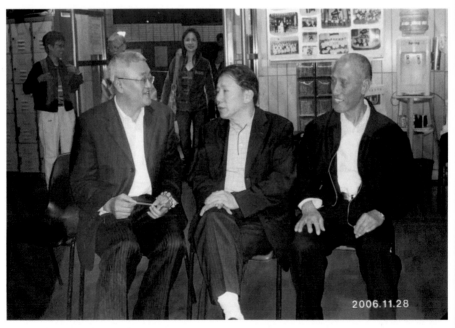

圖1-31 2006年澳門工人武術健身會阮愛武會長和蔡光復親切交談

圖1-32　2018年，蔡光復參加無極氣功（澳門）保健研究會
30週年答謝宴合影）

圖1-33　2018年澳門大學和無極氣功（澳門）保健研究會授
予蔡光復授課獎牌

圖1-34 2007年，蔡光復在無極氣功（澳門）保健研究會19週年年會上表演

無極椿功在香港的傳播

香港與廣東相毗連，蔡松芳奇妙的無極椿和推手功夫通過各種渠道傳到了香港，引起了當時香港武術聯合會會長、亞洲武術聯合會副主席霍震寰的注意。霍震寰於1984年3月邀請蔡松芳赴港傳授無極椿功和推手。

蔡松芳赴港後，在香港東升體育會及中華總商會傳授了三個月的無極椿功，以幫助學員防病治病強身健體。在港期間，有一位香港拳師，學過內家、外家的拳腳，與蔡松芳搭手兩個來回就撥開蔡松芳的手，即刻上驚下取，想趁蔡松芳不備，撈扛前腳，蔡松芳一抬膝，並未碰及對方，對方即從前面繞了大半圈，從蔡松芳的身後跌了出去。

蔡松芳先後在美國的三藩市、洛杉磯、波士頓等城市授功。在西方世界，武林居都崇尚實際

功夫，蔡松芳所到之處均要接受各派武林人士的挑戰。在美國期間，各種流派的代表任務先後慕名而來與他切磋，結果都拜服而去，這其中也有專程從加拿大趕來的友人。蔡松芳的功夫通過各種傳媒渠道傳播到一些國家的武術界，印尼、英國等地的不少武術名家都找到蔡松芳學功學推手。

蔡松芳每次到港，均受到武術、氣功愛好者的歡迎。1989年11月28日，霍震寰為蔡松芳題詞：

「無極氣功，乃太極拳之本。」（圖1-35）

圖1-35　霍震寰題詞

（香港）
2019年12月5日

桃李無言，下自成蹊
——無極樁功研究機構概覽

中國無極氣功（廣州）研究會簡介

1980年6月，廣州中醫學院在首創氣功研究室，該院副院長劉汝琛曾練過多年太極拳，並且早已瞭解「無極氣功」，功法簡單、容易掌握、不出偏差。對慢性病治療有一定療效。故此，邀請蔡松芳到該學院舉辦無極氣功訓練班，結果反應非常熱烈。隨即在廣州市衛生、體育部門的支持下，無極樁功得以在廣州地區廣泛推廣。1983年，廣州成立無極氣功學會，蔡松芳擔任會長。

其後在1984年「無極氣功澳門分會」成立，由何智新任會長。同年3月霍震寰先生邀請蔡松芳老師前往香港去教授此功法，於1985年成立「無極氣功香港分會」。

1987年10月在中國西安召開的全國氣功科學研究大會上，「無極氣功」被確立為全國百種名家功法之一，蔡松芳老師被選為全國氣功科學研究會的功理功法顧問。

無極氣功（澳門）保健研究會簡介

1984年，無極氣功澳門分會成立，由何智新任會長。1988年，無極氣功（澳門）保健研究會註冊成立。該研究會結合中醫學以及人體物理學，積極開展養生保健的學術研究，研究注重哲學聯繫科學、理論結合實踐。

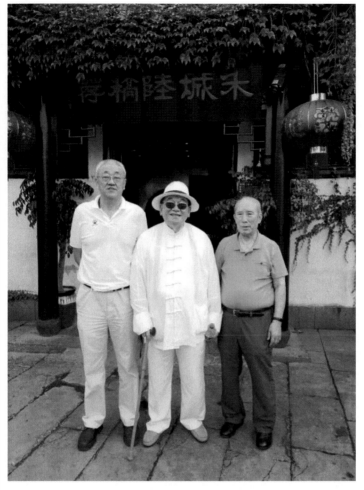

及論壇，關於無極椿功的學術論文連續六次獲得審評錄用。

乘著澳門回歸祖國的東風，研究會從1999年至2004年連續六次參加多個國際醫學學術大會

無極氣功（澳門）保健研究會成立至今三十多年，在太極拳文化和養生知識傳播方面有著頗

為豐富的經驗。其獨創的「無極中脈法」以人體中脈為主導，結合自然物理，使練功者能夠明確地理解無極椿功養生保健的鍛煉規律，並藉以增進練功的進度以及提高養生保健結果，武術養生界享有很好的聲譽，會員、拳友更是遍佈世界。

圖1-36 2018年，蔡光復（左）、羅鳴心（中）、鐘卓垣（右）合影於嘉興

圖1-37　1985年蔡松芳老師在無極氣功（香港）分會成立典禮上留影

無極氣功（香港）分會簡介

無極氣功（香港分會）成立於1985年，當時已招收約八十多名學員，其中有賴副主席之功，其號召力及組識力極強，89年中已累積學員至百餘人，移民潮後，只餘三十多人，直至現在.而亦移民加拿大與家人團聚，旋在多倫多成立加拿大分會，惜於07年仙遊，由其愛徒蕭立國兄繼承其遺願，繼續主持。（圖1-36～圖1-41）

圖1-38　1985年11月蔡松芳老師第一次到港於根德公園

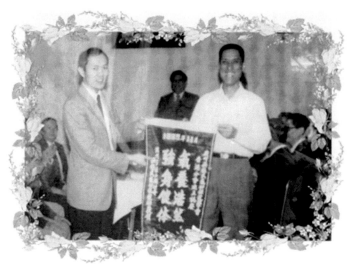

何智新向香港無極式氣功研究會代表霍震寰先生致送紀念品

圖1-39　1985年澳門無極氣功研究會會長何智新向無極氣功
（香港）分會代表霍震寰致送紀念品

1985年何智新(左二)及蔡松芳(右三)老師赴港參加
廣州無極式氣功研究會香港分會成立典禮
霍宸衮先生(左三)鍾卓垣先生(右一)

圖1-40 1985年蔡松芳老師與澳門何智新會長赴港參加中國無極氣功（香港）分會成立典禮）

圖1-41 2006年，蔡光復與蔡松芳老師、鍾卓垣等師兄弟在香港

第二章 無極樁之修煉

太極是遠古先人的智慧結晶，是古往今來帝王將相處世治國的信念和信仰。太極是思想、是智慧、是哲學。我們練太極拳不是純粹地練一種拳術，而是先人的智慧在引導我們為人處世的人生觀和世界觀。

太極拳與無極樁的關係

練習太極拳絕非是單純以格鬥為目的，否則心中永遠存在「對手」，消耗精氣，損耗生命，偏離了太極「延年益壽不老春」的修煉方向。我們要借助太極拳來喚醒沉睡的身心潛能，把生命中最真實的一面修煉、展示出來。

太極拳分三大部分——樁功、拳架、修為。三位一體、無法分割。

第一步分，樁功：通過意念訓練來培養我們的心性，達到中和之道；

第二步分，拳架：訓練身體氣機的圓活通透，氣勢磅礴。

第三步分，修為：修心養性、調神安靜，身體健康。

1、樁功：通過意念訓練來培養練習者的心性，使其達到中和之道。

太極者，無極而生，練太極拳首先要練無極樁。

無極樁功法是太極鍛煉的起點和基石。樁功主要是通過意念訓練精氣神的功夫。而無極樁又有很多不為人知的內涵！一旦告訴你，你可能會感覺如此簡單，但不告訴你，你可能一輩子也想不明白！

對於剛入門的人來說，無極樁功除了訓練精氣神以外，還有一個訓練身法、樁法的功效。通過練習無極樁，你才可能慢慢將虛領頂勁、氣沉丹田等各項身法要領練成，建立正確的意念，和身體結構密切配合，立身中正，落地生根，為進一步練成陰陽相濟、輕靈、活潑、懂勁的太極功夫做好準備。

2、拳架：通過訓練，使身體氣機圓活通透、氣勢磅礴。

內家拳的特點使內外兼修，因此，太極拳的拳架並非簡單的動手動腳。而是體內精氣神在肢體上的具象化示現，

我們練太極拳，其實是訓練三個層面的內容：一是看得見的形體動作，二是看不見的精氣神，三是將有形的動作和體內無形的精氣神相結合，產生一種強大的勢能。

我們是用有形的拳架來訓練體內無形有質的「炁」。所以說，太極拳的訓練不僅僅是單純的動作、技巧、和一招一式的格鬥術，更是修煉體內精氣神的功夫，同時還要將從靜態站樁訓練中取得的諸般成就落實到拳架中，從最初的以手隨身，進入身能從心的狀態，並能在運動乃至激烈

的對抗中保持這一狀態不失，繼而修成內外相合，感知精妙的拳術功夫。

3、修為：修心養性，調神安靜，身體健康。

練太極拳必須從樁功、拳架和修為三個方面來著手。其中修為又最重要，所謂心平氣和方能求得神炁相守。

我們的生命是多層次的，由看得見的四肢百骸、五臟六腑和看不見的經絡、穴位、意念、心靈共同構成。

因此，拳論中所說的「英雄所向無敵」的功夫，其實就是太極拳修為的功夫，而不是手腳功夫。

我們的太極拳著重修煉的是神炁、靈性和智慧。所以，脫胎換骨，釋放身心之無窮潛力：超凡脫俗，探究生命的核心奧秘，憑「深根固蒂，長生久視」的成就，來「參贊天地之化育」，才是我們的修為。

無極樁固本培元，也是傳統武術中的一種特殊訓練手段，是入門之基礎，登武術殿堂之路徑。雖然在不同的武術門類裡，練習樁法各有不同，但都服務於武術，都要做到形正、心定、氣和、陰陽平衡、精氣神飽滿。

而想練好太極拳，無極樁更是必經之路。

「太極者，無極而生。」無極要求無思無慮，無形無象，無我無他，胸中混混沌沌，無所用心者也。但世人大多不識身體有「順則凡，逆則仙，只在中間顛倒顛」之理，亦不知通過無極樁鍛煉就能「參透逆運之術，攬陰陽、轉乾坤、扭氣機，於後天返先天，復初歸元」。換言之，太極拳鍛煉在內不在外，「內外兼修、以內為主」。

無極樁自然站立，無前後、無左右、無上下。無極樁固本培元。初站不穩，前後左右微微晃動，這是在啟動足少陽、足少陰。足少陽、足少陰一動，則刺激周身內氣開始活躍，這是正常的。當身體開始微微晃動的時候，身體的一邊就轉換成了陽極，另一邊同時轉換成了陰極，這就由「無極」變成了「太極」。

建高樓大廈必須要打基礎，基礎越扎實，高樓就越穩固。太極拳的基礎就是無極樁。練太極拳如果不學、不練築基功，可以說完全不懂太極拳，而無極樁就是太極拳的築基功。

清王宗岳所著的《太極拳譜》一書一直以來都被太極拳練習者奉為經典，其中的文字就揭示了太極拳與無極樁的關係，列舉原文和解讀如下。

原文：太極者，無極而生，動靜之機，陰陽之母也。

無極：無形無象。

太極：一個氣圈，一動分陰陽，也稱陰陽圖、雙魚圖。

太極者，無極而生：說明如果不學、不練無極就很難瞭解太極，這也就說明了練無極椿的重要性。

陰陽在拳術裡就是虛實。陰陽之分就是太極兩儀的生成。

原文：動之則分，靜之則合。

練無極椿，在行功走架時還要分清陰陽與五行。靜止時要有精神，有微動而未動，有騰挪之勢。

太極拳是內家拳，鍛煉時不用拙力，而是用意和氣，是具有陰陽五行（進、退、顧、盼、定）之分的功夫。

太極拳又具有深厚的中國哲學背景，所以練太極拳只練動作是遠遠不夠的。太極拳不僅要練拳架，更要配合意、氣，加上陰陽變換的訓練，還必須打好無極椿基礎，這樣才是完整的體系。

原文：由著熟而漸悟懂勁，由懂勁而階及神明。

想真正達到懂勁和神明，除了要有堅持鍛煉幾十年的信心和恒心以外，無極椿的訓練也是很重要

的一項基本功，練好無極樁可以加速達到懂勁階段的速度。練好無極樁後，與人推手就顯非力勝，能引進落空、牽動四兩拔千斤，對練太極拳的人來說是有很大幫助的。

懂得了太極拳的道理而不知道練法，就像進了高樓沒有找到樓梯還是上不去。無極樁就是太極拳的階梯，只有知道了無極樁的道理，又掌握了正確的練法，再加上持之以恆地練習，才能窺得太極拳藝術的奧秘。

無極樁介紹

宇宙空間裡都是能量場，地球繞著太陽轉，地球的自轉就是能量存在的體現。雖然看不到、摸不著，但並不代表這種能量不存在。無極樁鍛煉的核心：陰陽平衡，天人合一。

我們練太極拳站無極樁，不但架子要好看，技擊上能進攻防守，更要能夠在運動過程中「得氣」。此「氣」就是能量，要得到宇宙天地之能量，找到人和宇宙之間的關係，充分利用這種能量來健身養生，所以鍛煉身體就是要和自然界和諧相處，符合中和之道。

《中庸》：「中也者，天下之大本也；和也者，天下之達道也。致中和，天地位焉，萬物育焉。」

「中」即平衡，「和」即協調，就是說天地的定位，萬物的生長都不能離開平衡的規律。

天地之間貴在中和，武學大家孫祿堂說「太極人貴在中和」，為人之道也貴在中和。我們練

太極始終是圍繞在「中和」之道上進行探索。

中和，即指道家的無為，佛家的空性，儒家的和諧。

無極，天和地相合，天地交泰。無極又叫中和。

人站樁時氣血通暢，身體陰陽平衡、虛實融合，人和天地互動合一，進入無極狀態，表現為

至柔至剛之氣，這就是中和之道，中和是無極樁的魂，更是太極的魂

天地是個大宇宙，人體是個小天地，人體的法則遵循天地的法則。天地之間清氣上揚，濁氣

下沉，上虛下實，人如要身體健康也應該修習無極樁養元固本，讓清氣上升，濁氣下降。

養元之法並不複雜，有「知一則萬事俱備」之說。佛家主張「空」，道家主張「虛」，儒家

主張「中」，綜合三家的宗旨，無極樁提出了鬆、靜、自然的練功之法，總結了自然規律的運

用，養」是正道妙法。

「鬆」不是萎縮，而是形體舒展鬆開。鬆開則虛，虛極則空，空則氣通。形與氣自然合一，

符合對立統一的宇宙法則。

「靜」不是不想、不動。是減少識神的活動，使意識中定，知而不用，自能保護元神的功能。

元神是生命活動的自然本能。它調節身體新陳代謝和氣血的運化平衡等內在功能，維持著生命的正常發展。

識神是後天形成的意識，它支配人的思想和行動，適應外部環境，是一個消耗部門。如識神妄動，情欲無度，就會大量消耗元氣，是生病早亡的根源。所以培固元氣是養生的一個重要方法。

所以「靜」就是協調整體運動的平衡。

「自然」不是失去控制的自行流動，而是在形鬆心靜的情況下，元氣在身體內自然的運化周身。

鬆、靜、自然被人們稱為正道妙法，無極樁鍛煉的要求符合此規律，要達到鬆、靜、自然，無極樁鍛煉首先就是要讓人的腳下要有生根之感。一動不動地站在那裡，要有頂天立地之感覺，頭頂天，腳踏地，腳下有了根，體內的氣才會自動地逐漸回歸原位，清氣上升，濁氣下降，時間一長，身體就恢復到上虛下實的狀態。這就好比一杯渾濁的水，越攪動，它越濁，讓它靜止不動，輕的東西就會往上浮，重的東西就會往下沉，不一會兒，就能看見一杯清澈的水。站樁的目的就是讓身體重心下降。這樣元神就會充實。元神充實了，氣血運行通暢，識神活動減少，能量消耗降低，人就進入了上虛下實的狀態，就能健康長壽。

練習站樁前，我們還要明白人體的大致結構：

身體後面是督脈，大椎穴是手三陽、足三陽和督脈的交會點，是身體純陽之要穴，純陽之氣的覆蓋面，是實的一面。

身體前面是任脈，手三陰、足三陰、任脈都屬陰脈。是身體虛的一面，從祖竅到胸、腹、腋下、手內側、大腿內側，再到足太陰腎經的照海穴都要放鬆。

「虛」做到了，「實」自然就產生了，「實」不需要去強求。

千百年來的實踐證明，站椿是補充元氣的最好方法之一。元氣充足，人就會身強體壯，具有抵抗疾病的能力。站椿不僅可以疏通經絡，調和氣血，使陰陽平衡，加速新陳代謝，還可以使各內臟器官得到「按摩」。因此，站椿對許多慢性病都有很好的療效，而許多人通過長期站椿，都享有高壽和康健。

無極椿鍛煉三大內涵

無極椿鍛煉能使你感到輕鬆舒服，能讓你擁有內在的祥和與快樂感，能為你的日常生活帶來輕鬆、平靜和清淨。它並沒有什麼神秘之處，如果僅僅是為了健身，則無須要求呼吸和意守，看看書、聽老師講講，就可以開始鍛煉了。這樣容易被一般人所接受。但如果為了提升太極拳的功力和緩解病情，最好能讓有經驗的導師在旁指導，如此方能獲得最佳成效。患有精神病的患者忌訓練。

預備

首先要感恩老師，意念想請老師帶功。

打開我的百會穴，打開我的膻中穴，打開我的湧泉穴，打開我身上所有的接收系統，打開我身上所有的排泄系統。讓宇宙間最好的能量、最好的真氣進入我的體內，為我所用；讓我體內的病氣、濁氣及一切不好之氣排出體外，入地不入身。

結束時要意想關閉我身上所有的接收和排泄系統。感恩老師，再請再來。

站椿時要把身心放空、肌肉放鬆，這樣可以激活身上關鍵的穴位。如果肌肉緊張，穴位就可能會封閉關死。

站椿要想到祖竅穴、極泉穴和會陰穴。這三個地方放鬆了，身體才能做到鬆、淨、空。

祖竅穴：穴位在兩眼之間；站椿時眼簾垂下，心平氣和，用祖竅來照清眼前的世界。眼前一片光明，思想越靜，眼前越清楚。閉目養神，神在二眼之間，通過耳朵練虛靈，通過眼睛練神明。

極泉穴：在腋窩下，極泉放鬆撐開，胳膊就鬆了，胳膊一鬆，身體也就鬆了一半。極泉是養生的要穴之一，此穴能治理一切心病，甯神安心。

會陰穴：前後陰的，是沖、任、督三脈交會點，調節全身氣血。此處氣感強，如留心，可能會有跳動之感。

無極樁一：宇宙大觀（靜功訓練）

男士左手在裡，貼住神厥，右手在左手的手背，女士右手在裡，貼住神厥，左手在右手的手背；（2—1）也可以雙手自然垂於體側。（2—2）

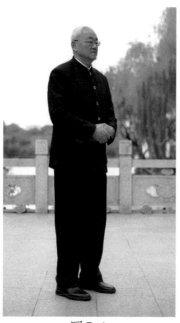

圖2-1

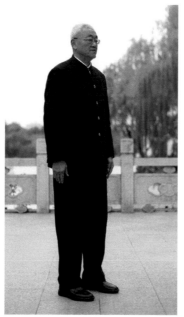

圖2-2

1、其大無外、其小無內、無形無象、全身透空。（身空）

在放鬆的過程中要用意念想像身體無限放大和無限縮小的感覺，仿佛人在天地間，上接蒼穹兀立，下如磐石貼地，外應風和日麗，內養浩然之氣，感應人與天地相呼應。要修煉到「無形無象」的境界，鍛煉者首先要靜下心來，訓練自己的感知能力，努力去感覺、感悟人身上的氣，其次用心去感知、感悟大自然無形無象可感知而無具體之形象者，神炁也。

的一種看不見、摸不著的炁，第三，在沒有骨肉晃動（無極）的情況下，內氣達到暢通無阻，產生天、地、人合一的狀態和境界，和宇宙之炁融合。

全身透空是和大自然混成一體的感覺，是和週邊的一草一木融合為一體的感覺。同時還要去感知身體內外的感覺和變化，感知無我無物的虛空世界，是佛教的智慧，真正的太極神功是從虛靈中來。

2、內觀其心，心無其心：外觀其形，形無其形（心空）。

全身放鬆，從頭頂百會穴開始輕輕地往下鬆，空，一直鬆、空到腳趾、腳跟。輕輕地閉著眼，目光內視，從頭頂皮層裡面開始一層一層慢慢地往下看，稱為內視返窺。每往下看一層，感覺空一層，然後一層一層看下去，空下去，一直看到腳趾、空到腳趾。身體好像裝滿水的瓶子慢慢地漏空一樣，感覺通體透空，而身體的外部則感覺好像一個膨脹的氣球、一個放大的空殼，而裡面感覺則是通體透空。

3、遠觀其物，物無其物；物我合一，無我無物。

調整放鬆好身體的每一個部位，然後將身體內部全部放空，感覺只有身體外殼。有了這種感覺，再將身體外部的感覺放大，身體好像一個空心的氣球，接觸週圍的所有物體，用意念將身體的外殼向四週放大，內部空間也隨著外部的放大而越來越大。體內好像沒有一點雜物，泉清河靜。（內外空）

物我合一，之感覺身體如同一個透空的氣球，用意念將自己的身體輕輕地與週邊物體接觸，與之一起放大、縮小。

無我無物，即達到物我兩忘，進入一種虛空、靈性、智慧的層面。讓自己的心性在每個當下都獲得無掛礙、無恐怖、無壓力的狀態，獲得一種自在的快樂。

無極樁二：純陰式（動功訓練）

圖2-3

提：兩腳掌用力往地面撐（腿部用力），兩肩往下沉，兩臂輕輕向前向上提，兩手相距同肩寬。

（2—3，2—4正面，2—4側面）

圖2-4側面　　　　圖2-4正面

沉：沉肩墜肘，兩手臂抽回到肩前，然後坐腕凸掌，手指朝天，手心朝前。（2—5正面，2—5側面，2—6正面，2—6側面）

圖2-5正面

圖2-6正面

圖2-5側面

圖2-6側面

無極樁闡微—太極內功入門捷要

99

開：兩手由肩前向前推出（不伸直），背向後拔，手臂呈圓弧。（2—7正面，2—7側面）

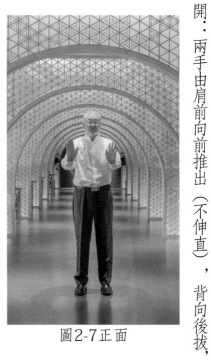

圖2-7正面

合：手掌放平，手心向下，意識將勁送至指尖，兩臂間距同肩寬（2—8正面，2—8側面）。

圖2-8正面

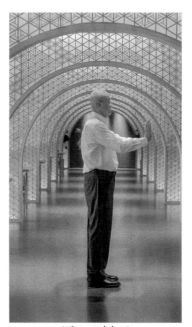

圖2-7側面

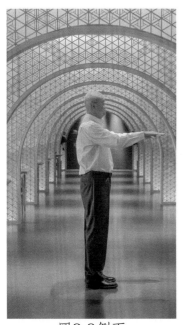

圖2-8側面

兩回至胸前，手指相對，手心朝地（2—9正面，2—9側面）。

按：然後手掌心往下按至兩胯前，手指朝前，回正放鬆（2—10，2—11，2—12）。

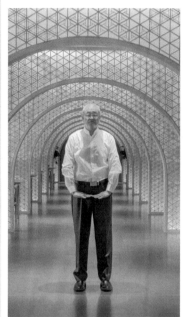

圖2-10

圖2-9正面

圖2-11

圖2-9側面

圖2-12

無極樁三：純陽式訓練（動功訓練）

提：兩腳掌往地面撐（腿部用力），兩肩往下沉，兩臂輕輕向前向上提，距離同肩寬（2—13、2—14正面，2—14側面）。

圖2-13

圖2-14側面　　　　　圖2-14正面

沉：在沉肩墜肘、兩肘回抽的同時，兩手抽至肩旁，手指朝天。注意先沉肩，後墜肘（2—15正面，2—15側面，2—16正面，2—16側面）。

圖2-15正面

圖2-16正面

圖2-15側面

圖2-16側面

心一堂 武學傳承叢書

開：坐腕，凸掌，手指朝天，手掌朝前，前推，背向後拔，手臂似曲非曲，然後手指由朝天向前放平，手心朝地，勁送至指尖，兩臂間距同肩寬。（2—17正面，2—17側面，2—18正面，2—18側面）

圖2-17正面

圖2-18正面

圖2-17側面

圖2-18側面

兩手背相對（2—19正面，2—19側面）。

圖2-19正面

下沉至襠前（2—20）。 提：由兩肘上提帶動兩手至胸前（2—21正面，2—21側面）

圖2-20

圖2-19側面

心一堂 武學傳承叢書

106

兩手做一個擴胸的動作，沉肩、墜肘、坐腕、含掌，兩手在肩前，手指朝天，手心朝前（2—22正面，2—22側面）。

圖2-22正面

圖2-21正面

圖2-22側面

圖2-21側面

手掌放平，手心向下，意識將勁送至指尖（2—23）。兩手分別收回至胸前（2—24）

圖2-23

圖2-24

然後手背放鬆，手掌心往下按至兩跨旁，十指相對（2—25）。

圖2-25

圖2-26

圖2-27

無極椿鍛煉的基本要領

無極椿的三種鍛煉方法

「太極者，無極而生，動靜之機，陰陽之母也。」凡是練過幾年太極拳的人都知道這句話，但大多數習練太極拳者對無極都沒有真正重視起來，總認為「無極」裡面的「無」沒有任何內涵，甚至認為是假的，是迷信、是師父們在亂說。所以絕大多數太極拳練習者，練了一輩子太極拳都沒有認真考慮過「無」的內涵。

其實無極狀態就是人體本源狀態。只有人體回到本源狀態，無極才能生太極，太極才能分陰陽。「太極」和「陰陽」的內容博大精深，如今許多中外太極拳大師用一生精力去探究，結果越研究內容越多、越研究越亂。而我們祖先早在兩千多年前就發現了「無」這一概念，在沒有現代科技手段的情況下，利用自己的身心和覺知在宇宙之間體悟運用。

《道德經》中的「天下萬物生於有，有生於無」這句話充分說明了「無」的重要性！

太極拳鍛煉的對象是人體。有形有象的肌肉、骨骼、五臟六腑、血液、皮毛相對容易習練；而人體與無極相對應的無形無象：精氣神、意念、氣勢，需極深研究方得要領。

然而「難易相成，長短相形」，光復認為，太極拳練習者如要提升自己對太極拳的理解和水

a b c

圖2-28

平，太極拳固然要研究，但更重要的是研究無極，這才是修習太極拳的真正基礎。

太極拳的入門是無極，而無極的具體表現為站樁，太極拳練習者如要真正學好太極拳就必須高度重視無極樁鍛煉。此法要求練習者把身體的無形無象與有形有象有機地結合起來，化繁為簡，引領練習者達到內在的平衡和諧。

練習無極樁目的：就是強壯脊椎，強化中樞神經。中樞神經衰退，身體就容易出問題，無極樁鍛煉脊椎強壯了，氣就飽滿，身體就健康。

無極樁習練與老師的教學方法息息相關。

如圖2─28所示，a、b、c分別代表三位習練無極樁的學員。

三位學員分別按照三種不同的方法習練無極樁（圖2─29，為便於區分，我們將圖b、圖c的背景淡化）。

a b c

圖2-29

1、第1～3年。

a學員進行全身性整體鍛煉，b學員先從上半身開始鍛煉，c學員先從雙腿開始鍛煉（圖2—30）。

2、第4～6年。

a學員繼續全身性整體鍛煉，b學員在上半身鍛煉的基礎上加腰胯訓練，c學員在雙腿鍛煉的基礎上加腰胯訓練，（圖2—31）。

3、第7～9年。

a學員繼續全身性整體鍛煉，b學員在上半身和腰胯鍛煉的基礎上增加雙腿訓練，c學員在雙腿和腰胯鍛煉的基礎上增加上半身訓練（圖2—32）。

三位學員通過三種不同的方法習練無極樁9年，從養身保健角度而言，是「殊途同歸，其致一也」。

我們活一輩子，身體的鍛煉就是一輩子的大事。所以，放平心態很重要，才鍛煉了一段時間的太極拳愛好者們千萬不要去追求今天有什麼體會，昨天有什麼感覺，只

a b c

圖2-30

要你能認真堅持鍛煉，放鬆心情，順其自然，按照老師傳授的要領堅持鍛煉，一定能有很大的收穫！

另外在無極樁的鍛煉過程中，許多老師都在認真講解：「三點一線」——湧泉穴、會陰穴、百會穴等的位置，學員們都在認真尋找身體的上、中、下丹田的位置。

而每個老師，每個學生的理解又不同，所以尋找所謂的丹田都很辛苦，也找不到正確位置。

光復自練習無極樁起，就遵守師父關照的原則：「放鬆身體，一切順其自然，不要去追求丹田，認認真真、老老實實練功，丹田自己會來找你！」。光復愚鈍，幾年鍛煉下來都沒有感覺，但堅信師父的教導：堅持鍛煉！結果數年後，真的如師父所講——神闕穴（肚臍）突然略微的開始跳動，有熱感再堅持鍛煉一段時間後，百會、尾閭、會陰、湧泉等穴位也開始發熱，真是印證了：「踏破鐵鞋無覓處，得來全不費工夫」。這些穴位如有跳動感，說明已進入禪定，為靜，下一步為定。此時，外邪難以侵入，

a b c

圖2-31

a b c

圖2-32

身體才能健康。

所以鍛煉無極樁和做人做事都是一個道理：只要認真修煉，好東西都會主動來找你，有道是：「春來草自青」！

無極樁保健按摩功

保健按摩功是站樁結束後的肢體按摩，適合年老體弱者和慢性病患者練習。此方法其他功法中也有。

1、耳功。

先用兩手上下摩擦耳輪，左右各18次。然後兩手掩耳，手指放在頭後部，用食指壓在中指上向下滑，輕彈後腦18次。此功法可緩解耳鳴、頭昏和頭痛。

2、擦鼻。

用兩手大拇指按迎香穴18次。此功可防感冒，緩解鼻炎症狀。

3、目功。

輕閉雙眼，以拇指背輕輕摩擦眼眉及眼皮各18次，然後眼球向左右方向各轉動18次。此功可防近視、防治眼疾。

4、叩齒。

上下牙齒輕叩作響36次。此功可促進血液循環，堅固牙齒。

5、舌功（亦稱攪海）。

先用舌在口唇內的牙齦處向左右方向各攪動18次，分泌出的唾液暫不咽下，接著鼓漱數次，

再將唾液分三次咽下。此功可潤滑胃腸，幫助消化。

6、按摩印堂穴和太陽穴。

用雙手的中指指尖按印堂穴18次，然後按摩左右太陽穴18次，此為一組，重複5—6組。此功可緩解頭昏、頭暈和頭痛。

7、擦面。

先將兩手掌相互搓擦，然後用搓熱的手掌由下頜經鼻兩側往上擦到前額，反復擦面頰36次。此功可促進面部血液循環、改善面肌營養、增強面神經功能，有美容作用。

8、頸功。

兩手的手指互相交叉握，抱後頸部，頭用力後抑，兩手施於阻力，與頸爭力5—8次。此功可防治頸椎綜合症。

9、揉肩。

左手心揉右肩，再以右手心揉左肩，各18次。此功有防治肩週炎的作用。

10、搓腰。

先將兩手相互搓擦，搓至發熱後兩手搓腰部兩側各18次。此功可緩解腰痛。

11、擦湧泉。

以左手擦右腳心湧泉穴，以右手擦左腳心湧泉穴，各36次。此功有補腎強身的作用。

無極樁真言淺解

無極樁真言

人站乾坤球，混化顯靈通。

腳立兩極魚，陰陽自歸元。

自生昊明日，神光遍大千。

欲飲長生露，造化千千年。

身中藏天地，地天兩相連。

人順天地意，壽延百千年。

若悉玄竅功，顛倒乾坤置。

明光元神復，位列瑤池仙。

淺解：人站乾坤球，混化顯靈通；腳立兩極魚，陰陽自歸元。

頭頂天，腳立地，如站在一個有太極圖的巨大能量球上，要令體內體外的能量相連，觀想雙腳分別站在兩極陰陽魚的魚眼處，左陽右陰，為真陽真陰的源泉，不斷補充體內陰陽之力，滋養生命源泉。

自生昊明日，神光遍大千，，欲飲長生露，造化千千年。

淺解：精、氣、神密不可分，攝取陰陽能量後，要進一步昇華，觀體內有金光旭日（在丹田中）毫光大放照遍宇宙，，此旭日之光，至善至美，銷融一切體內的負能量，化作生命精氣（長生露）滋養五臟六腑，突破生命的上限，令肉身壽延精神長存。

身中藏天地，地天兩相連，人順天地意，壽延百千年。

淺解：人體是一個小宇宙，其中自有天地，這天地不是各自綿延和存在，而是互倚互動，，如果人能明白及掌握身中所藏天地的本質和運作，就能延壽盡年。

若悉玄竅功，顛倒乾坤置，明光元神復，位列瑤池仙。

淺解：生老病死，命之順也，五行相生，獻生以利他命，成仙，命之逆也，五行相錯返進先天之境。玄竅乃體內的奇妙能量點，要用天、地、人三才貫通方可發動，人之天引地之精氣，人之地納天之浩志，天地之力在人丹鼎中調煉，釋放神妙造化之光令元神光彩，終可「羽化登仙」，進入超凡精神意識狀態。

無極椿，隨步漸進，三而返二（太極），二而返一。

三生萬物，萬物隨生老死；二為陰陽平衡狀態；一為全無所分別，故無有極存。

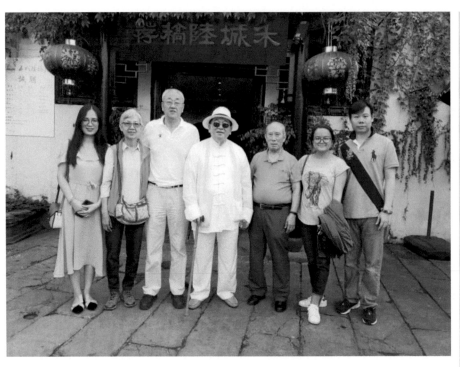

圖2-33　2018年夏，蔡光復（左三）與黃萬凱（右一）、鐘卓垣（右三）和羅鳴心（中）合影於嘉興

以上《無極樁真言》是蔡松芳老師單傳香港黃萬凱師兄，黃師兄單傳香港鐘卓垣師兄，鐘卓垣師兄再傳給光復。為弘揚無極樁，為了對無極樁練習有所幫助，今已得黃萬凱和鐘卓垣二位師兄的首肯，同意光復將其首次公開，載入《無極樁闡微》這一書籍中，以供同好參考。光復感恩黃萬凱師兄和鐘卓垣師兄（圖2—33）。

無極樁三調的訓練方法

一、調身

無極樁鍛煉首先要調身。

調身必須要身體放鬆、鬆開，而身體放鬆關鍵在於全身平衡，平衡後才能達到全身鬆開。鬆開：是一個過程，放鬆：是一種狀態，這一字之差，就是天壤之別。在全身鬆開的前提下要練到全身無掛力、無僵勁、無支點，漸入全身均衡狀態。

全身鬆開要從頭頂百會穴開始輕輕地往下鬆、空，一直鬆、空到腳趾、腳跟。

站樁時外圈在身體表面，屬陽，是不能鬆懈的；身體的內圈是精氣神，屬陰，要鬆透，同時也要飽滿。真正的功夫在內圈鬆透，內圈表現出來的是整體，是根本，虛做到極至，實自然就產生了。

無極樁鍛煉的根本是讓人體內陰陽平衡，讓虛實整合，互動。

站樁時，第一，全身各關節鬆開，命門微微拎起，感覺如腰拎著手、腳和全身；第二，全身重量不要壓在膝蓋、小腿和腳踝；第三，上下三點成一直線（2—34）。

拳論有云：「要知拳其髓，首由站樁起。」「要把骨髓洗，先從站樁起。」

無極樁要求三條直線，中間一條就是人體的中脈，練通中脈也就進入了意氣通暢的大門。通

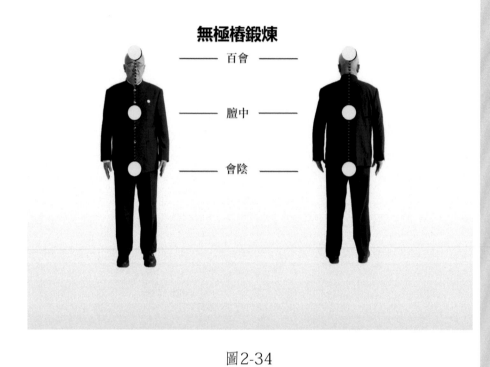

圖2-34

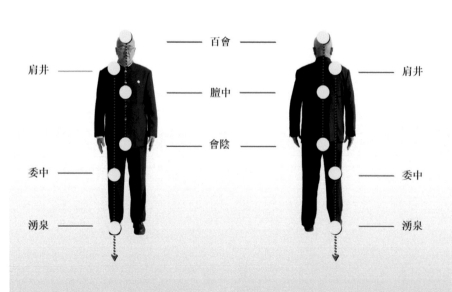

圖2-35

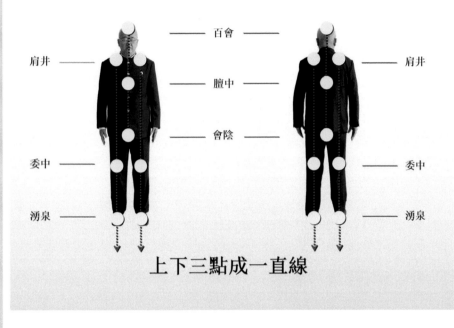

上下三點成一直線

圖2-36

過幾年的鍛煉，全身逐步做到「鬆、空、靈」。此時，人體中丹田應該是空鬆的。前輩要求：「煉氣不存氣，煉意不存意，煉勁不存勁，煉血不存血。」

無極樁鍛煉與其他拳種的修煉方法有所不同，它不主張一開始就去練勁，更不是通過剛性鍛煉和增強肌肉的韌性來增強力量。恰恰相反，它要求鍛煉者全不用力，在「用意不用力」的鍛煉中去找鬆、柔的感受，找虛無的氣勢，找神明的感知，找莫測的變化。

要點

（1）身體中正，鬆靜站立，兩腳分開與肩同寬，腳尖向前，也可以略呈內八字，兩膝微屈，但膝蓋不能受力。膝不要超過足尖，這樣不傷膝蓋。

（2）身體的重心可以根據各人的情況略傾於腳掌或腳後跟。整個脊柱正直，有一種頂天立地的感覺。頂端是大椎穴，尾端是尾閭，整條脊柱要挺起來。脊柱挺起，自然就虛領頂勁，四肢就沒有壓迫感，也就放鬆了。

（3）頭部往上虛領，下領微收，仿佛要把喉嚨給「藏」起來。肩膀放鬆，小臂和兩手自然下垂。

無極樁的鬆，特別是整體的放鬆，縱向放鬆和橫向放鬆。特別是橫向放鬆。鬆和緊是對立統一的。所以鬆可以從緊中求。完全的鬆為懶，完全的緊為僵。鬆中有緊、緊中有鬆、陰陽變化，其妙無窮。關鍵是用意念支配自身的肢體。在意念的虛領下外圈飽滿、內圈放鬆，使得人體每一個部位，通過輕輕的、有序不亂的放鬆，連綿不斷地舒展，漸漸改變身體僵硬的狀態，進而柔化成柔而不軟、堅而不僵、輕靈、穩健的狀態，一直鬆到腳部的照海穴。

鬆是無極樁鍛煉者無限追求一種狀態。鬆而不散，鬆而不亂。鬆中有精神，鬆中有氣勢，鬆中有能量（精、氣、神），這是練「鬆」的關鍵所在。無極樁鍛煉必須保證人體自始至終在鬆的狀態下完成一系列的動作。這就是無極樁「鬆」的真諦。站樁日久，功夫漸深，身體內部自然就會發生很大的變化。

楊澄甫老師說：「要鬆，要鬆，要鬆淨，全身心鬆開，不鬆就是挨打的架子。」「鬆，要全身筋骨鬆開，不可有絲毫緊張，所謂柔腰百折若無骨，只要筋能鬆開，其餘尚有不鬆之理乎！」

楊少候老師說：「太極拳就是因為鬆鬆軟軟的，打擊的勁才非常大呢」。

無極樁調身大致分三個階段，循序修煉，可達到調身的目的。

1、求鬆，這是對身體平衡的要求。

自然站立，想像面前是潭靜水，兩腳分開，與肩同寬，全身自然站立，身體中正，氣血貫通。

兩肩鬆開微前合，兩手下垂，腋下自然留有餘地，手指自然鬆開，中指輕貼兩腿外側風市穴（初學者兩手可任其自然下放）。兩眼向前平視，視線從遠處輕收至眼前一尺許後輕輕閉目，或留一縫也可。自然呼吸。

站定後，脊椎從上而下節節調整放鬆，使之節節鬆開，鬆到尾骶骨，舒通暢快。頸部自然放鬆，下頜微含，面帶微笑，舌尖頂住上齶，如果分泌處唾液，可分三次自然咽下。練時注意體會：

（1）身心形合一（上輕—中斂—下重）：精神安靜，中正放鬆，呼吸自然。

（2）天地人合一（上浮—中柔—下沉）：上與宇宙大氣相應，接上天浩然之氣，中與身體內氣相合，運人身之精氣神，下與地心磁場相接，承大地渾厚之勢。

2、求靜，這是對思想的要求。

站樁入靜很難，心猿難伏，意馬難收，人心思動，心浮氣躁。以一念代萬念，才能讓身心漸漸入靜。如持念「阿彌陀佛」，或念六字真言「唵嘛呢叭咪吽」（ong ma ni bei mei hong）。

3、求空，身體空透，這是對吐納呼吸的要求。在老師的指導下，練習者經過一段時間（視各人情況而定）的練習後，由正常每分鐘呼吸12～18次逐漸變化，達到每分鐘8次、6次、3次，逐步做到呼吸深長細勻。腳底湧泉穴和大地連接，使身體內氣血通暢。

無極站樁秘訣在於：「三五三齊」。

「五趾齊地」：人體的重心調整在腳底湧泉穴，每只腳的五個腳趾要輕輕地貼住地面，既不能翹，也不能抓地。

「五心齊意」：即兩腳心湧泉穴、兩手心勞宮穴和頭頂百會穴，均要有意貫注。

「五指齊氣」：即兩隻手的五個手指都要均勻地有氣貫到。

二、調心（思想、意念）

調心，首先心要鬆，把世間的名利、欲望、貪求、妄念、嗔恨儘量釋放掉，與身邊的人和事儘量保持慈悲之心，淡泊世間的名和利。讓自己的內心遠離壓力和恐懼，就會安逸柔和，身體自

然放鬆。

無極樁調心作為精神意識的活動，是對自我精神意識、思維活動進行調整和運用，以達到練功的要求和目的。所以無極樁的調心其實就是意念的訓練。

首先調整好身體的每一個部位，全身都要鬆開，然後用意念將身體內部全部放空，感覺只有身體外殼。然後，再將這種身體外形的感覺放大，身體好像一個空心的氣球，接觸週圍的所有物體。

剛開始是虛其心、實其腹，經過一段時間的鍛煉，最後腹部也要放空、放鬆。

目光內視，將身體內部全部放空的同時，意想身體的外殼向四週放大，內部空間也隨著外部的放大而越放越大。身體內部好像沒有一點雜物，如泉清河靜。

無極樁功訓練必須要用意念來統帥，意念訓練必須有明師輔導，另外，還要弄清楚意念和力量的區別，不要混淆。見下表。

「意念是一種意識波，意念可以改變身體，意念可以產生一切，其力量的強大是不可思議的。」（引自《意念力的概念》。）

我們的每個意念都包含著不可思議的能量，這些能量會透過各種形式展觀自己。你的意念會造出疾病，也能治好疾病；你的意念能讓你陷入痛苦，也能讓你離苦得樂。千萬不要小看一個小小的念頭，你的任何「動心起念」都可能改變整個世界。

意念與力量的區別

意念（陰）	力量（陽）
與性別、年齡基本無關，不分男女老幼、身體強弱，均可練習。通過意念的訓練，人的氣勢會越來越濃厚，動作反應會越來越靈敏，意念也會越來越強，勢能會越來越大。	力的大小因人而異，與性別、年齡有關，通過鍛煉達到極限後便很難提高，而且隨著年齡的增長，力量會越來越小。
無形。通過大腦發出，產生意念到達對方身體。具有穿透性，意念能滲透到對方機體內部某一點或某一部位，似一枚針灸的銀針進入對方體內，所產生的作用，難以抗拒	有形。通過人體肌肉的緊張運動，由身體某個部位發出，到達對方身體。作用在對方機體表面某個部位，受力面或縱向或橫向，對方可用同等的力量抗衡。
類似閃電，迅疾、領先，作用在內部。意念與意念的交接，是人與人之間內功的較量。	類似雷聲，較慢、滯後，作用在表層。力量與力量的抗衡，是人與人之間速度快慢、技巧精拙、力量大小的較量。

現代量子力學家發現，人的意念能夠支配物質現象。我們的身體就是物質現象，我的意念好，我的身體就健康。

——一念一世界

三、調息

「息」指呼吸，呼吸一般分為胸式呼吸、腹式呼吸、混合式呼吸。呼吸是一種自然現象，不要追求很多不自然的東西，應該順其自然。在鍛煉調息過程中，必須有好的老師在旁指導，從而達到「恬淡虛無，真氣從之」的狀態。

1、對氣的認識。

「氣」在中醫範疇的含義：

父精母血之氣（先天之氣）、五穀精微之氣（後天之氣）和宇宙大自然無極之炁：三者之氣的綜合運用才能在鍛煉太極拳時產生氣勢。

「形而上者謂之道，形而下者謂之器。」（引自《易辭傳》。）道係宇宙萬物之母，到處流動不居之物，看不見之物的流動作用賦予萬物生命，此作用稱之為炁。

「夫人在氣中，氣在人中，自天地至於萬物，無不須氣以生者也，善行氣者，內以養身，外以卻惡。然百姓日用而不知焉。」——《抱樸子》

「人之有生，全賴此氣。」——《景岳全書》

「氣聚則形成，氣散則形亡。」——《醫門法律》

生命離不開「元氣」。元氣是個深奧的概念，如何養育元氣、培補元氣，更非三言兩語可說透。董洪濤先生《治病首在保護元氣》一文認為：「從形而上的角度來看，元氣是生命的根本。」「機體首先必須是物質的，但生命還包括精神魂魄，這是形而上層次的。因此說，生命是形神兼備的，形體是精神魂魄的載體，而精神魂魄又是形體的生命表現。」

元氣源自先天，主宰著我們的生命與健康。若從形而下的角度來看，則元氣根本不存在。」

「元氣源自先天，斂藏於腎精之中，平時會緩緩釋放，以維持正常的生理功能及百年壽命。若元氣迅速大量釋放，我們會有痛快舒暢感。比如，性高潮後的暢快淋漓感，運動超過極限後的活力充沛感等等，這都是元氣發動並通行周身經脈的反應。以暫時的快感換取元氣的過度釋放，殊為不智。」

「元氣源自先天腎精，難以補充，能不過泄就是補。減少元氣過度消耗的方法包括以下幾個方面：減少性生活、按時睡眠、心態祥和、遠離怨恨惱怒煩及貪嗔癡、飲食清淡、修身養心、提高道德操守等。元氣為壽命之本，健康之根，若元氣虛敗，則根本動搖。凡猝然死亡或百病由生，或久治乏功，歸根到底都是元氣之不足。元氣源自先天腎精，易耗難複，且多損自後天，身心不修，道德淪喪，是為損害元氣的首因。元氣若虧，縱良醫國手亦回天乏術，只能調養脾胃，以冀扶起後天之本，略可緩解病情。」

2、呼吸的通道接口。

中醫認為，舌頭是身體能量流動功能通道的一個關鍵點。身體任督二脈的能量運營路線從會陰穴開始上行至關元穴，經氣海穴和神厥穴沿身體面任脈上流，經由喉頭中心，上至舌頭，便到了終點，這是其一。

通道也會從會陰穴開始，從臀部上移，經長強穴，上行到命門穴，然後繼續上行到玉枕穴，再到頭頂百會穴，然後下行至兩眼間的祖竅穴。從祖竅穴再到鼻尖，到下齶——通道的終點，這是其二。

因此，在站椿時，我們必須保持舌頭與齶相接觸。用舌抵住上顎，對於那些練習打坐的人來說，有鎮靜作用。這樣做還可產生口水，這在道家訓練中被稱為生命之水（金津玉液）。口水是維持整個體內功能的主要潤滑劑。

以上兩條路線的運行，千萬不能刻意追求，一定要順其自然，讓口水自然飽滿。

3、練精化氣、練氣化神、練神合道。

（1）練精化氣。內丹術中認為，人到成年，由於物欲耗損，先天之精已不足，必須用先天元氣溫煦它，使之充實起來，這就是煉精化氣的內容和目的。由於這步功法是要使內氣沿任督二脈在體內作週流運行，一般要求面南背北，這一原理符合地球磁場南北兩極的情況，是人體的任

督二脈與地球的南北二極相合。而由帶脈貫串東西，中脈調整上下平衡，符合人體是一個小天地之說，常稱小周天訓練。

煉精化氣的功法，其位在腹（神闕穴）：練下腹部主要是鍛煉精。這是非常重要的一步，也是小周天訓練的一步，稱為周天築基功，這是一個長期鍛煉的過程（圖2—37）。

（2）煉氣化神。煉氣化神是在築基煉精化氣的基礎上進行的。其位在胸（膻中穴）：主要是鍛煉氣，是一種呼吸鍛煉。當神凝氣於膻中穴，感覺是在極靜的杳冥恍惚狀態中產生的。通過煉氣化神的鍛煉，使神和氣密切結合，相抱不離，來達到氣化為神的目的。此過程稱為中級階段。

無極樁中的煉精化氣，也就是注意呼吸的鍛煉和修煉。

（三）煉神還虛合道。在前兩階段煉精化氣，煉氣化神的鍛煉過程中，都是意在起主導作用。而在第三階段中，由於經過前兩個階段的長期修煉，已形成條件反射，不必用意，一坐就能周天流轉，故稱為煉神還虛合道。

煉神還虛煉虛合道其位在頭（祖竅穴），耳根、眼根、眉心是進入太極神明的通道。主要為修煉神明。通過修煉中和之道來修煉我們的心性，激活人體的鬆果體。此階段鍛煉千萬小心，在

心一堂 武學傳承叢書

132

築基階段		
千日		
築基		
初級階段	中級階段	高級階段
5年	10年	藝無止境
着熟	懂勁	神明

圖2-37

打好築基功前千萬不能盲目鍛煉。

關於煉神還虛煉虛合道階段的鍛煉方法，在很多道教丹書中都沒有詳細記載，也很少聞有看書能學會者，能說清楚的也不多，玄虛莫測的多，我們鍛煉無極椿的目的是為了身體健康，並非追求長生不老、成仙。無極椿鍛煉也不要求通大小周天，只要身體健康，精神飽滿就可以了。故建議在找到明師以前不要自己盲目練習。

無極椿鍛煉的功效

無極椿是太極拳的基本功，以「靜」站的運動形式作為鍛煉、保健和醫療的方式，能提高人體免疫功能，達到健身、祛病、延年的目的。無極椿其特點是身體保持中正，上下「三點」（百會穴—膻中穴—會陰穴）對正成一直線，其外觀靜如山嶽，但內氣運轉卻動若江河。（根據各人的鍛煉情況而有所不同）

習練無極樁有以下三個主要方面的功效。

1、扶助正氣、調養臟腑。

中醫認為，正氣是人體健康的源泉，所謂「正氣存內，邪不可幹」。而無極樁強身祛病效果顯著的原因就在於它可扶助人體的正氣，提高身體的免疫功能。中醫學理論指出，「腎為先天之本」，「脾是後天之源」，脾氣升發則元氣充沛。因此，脾、腎關係到人體正氣的盛衰。人的臟腑功能、抵抗力、免疫力、體內修復能力和適應外界環境的能力，都和腎、脾兩臟息息相關。練無極樁可補脾氣、充腎精，通過調和臟腑，特別是增強脾、腎的功能，達成扶助人體正氣的目的。

練無極樁時，腳底意想八字運行，有了一定的功力後，就會腳下生根，而另一個顯著的效應是舌下生津，唾液源源分泌（人舌下有「金津」、「玉液」兩穴，屬腎經）。唾液是人的五臟精華隨脾氣上升而產生的，古人稱之為甘露或金津玉液。李時珍在《本草綱目》中對其作用有精闢的論述。現代醫學也證明，練無極樁時，膈肌的升降有助於消化，而站樁產生的唾液含有大量的人體必需的消化酶、唾液澱粉酶、免疫球蛋白等唾液腺激素，有抗衰老和增強人體免疫功能的作用。

2、疏通經絡、提稿人體免疫力。

無極樁鍛煉到一定水平後，體內會產生一種養氣和行氣兼練的功夫。養氣能扶正，行氣則可祛邪、疏通閉塞之經脈，提高人體免疫力。無極樁採用「三點一線」的合理姿勢，最大限度地放鬆軀體和四肢的肌肉，人體脊柱的生理彎曲處呈最直的狀態，內外壓迫小，張弛均衡，有利於任督二脈氣血的暢通。身體姿勢正確後，意想膻中穴（中丹田）。從而使身體的中丹田徹底放鬆，氣血通暢，使身體健康。

無極樁意守膻中穴是中醫養生的概念，是通過呼吸鍛煉讓氣血通暢，從而保持身體的陰陽平衡；從西醫角度看，膻中穴這個位置正好是西醫解剖學的胸腺位置，通過無極樁意念訓練來激活胸腺的能量活動，保持身體氣血通暢陰陽平衡，這是符合現代科學的。由此可見，無極樁訓練意守中丹田的方法之科學與可貴。

3、調節情志、養精寧神。

精神活動與五臟有密切的關係。無極樁獨立守神，務求虛靜，可使人心神安和，喜怒有節，進入安靜舒適，心曠神怡的境界。是和老子「致虛極，守靜篤」的學說相吻合的。身體保持一種很平靜的心情，人體免疫功能就大幅提升，而一旦有壓力或生氣、緊張，半小時以內身體免疫

功能就會下降。常聽一些太極拳練習者說入靜難，靜不下來。事實上沒有絕對的靜，入靜是相對的。古人說「不患念起，惟患覺遲，念起是病，不續是藥。」就是說不怕思想有雜念，就怕有了雜念還不知道，雜念是病，及時制止雜念就是良藥。當站樁靜不下來時，可以用一念鎖萬念的方法來幫助入靜，也就是專心想一件開心的事情來代替大腦的胡思亂想，始終保持一種良好的情緒。如此專心修煉，自然就會對「恬淡虛無，真氣從之。精神內守，病安從來」這句古語有真實的體會。

有無相生 周身輕靈

有專家說太極拳和無極樁鍛煉腳要落地生根；而又有名師說練無極樁應該周身輕靈，不能有根。相互矛盾的說法，不免會令人無所適從。根據光復當年向著名內家拳武術大家王壯弘老師的請教（圖2—38）和松芳老師（圖2—39）的傳授，以及太極拳大家何基洪老師三十多年來的精心栽培，在此談一點我對的粗淺感悟，供無極樁練習者參考。

圖2-38　1993年王壯弘老師寫給蔡光復的信

光圻先生：

　來信收到．前几天我剛従泰國回港，
故迟覆为歉。目前大陸経済放緩，投
資者大多抱觀望態度。

我九月一日回上海，電話4716044（上海）。
大概住一个月左右，如来上海可与我联
系，一切見面後再此奉覆即頌

近好

　　　　　王壯弘
　　　　　93-8-27

王壯弘信件內容圖片

圖2-39　2006年，蔡光復（後排中間）陪同蔡松芳老師（前排中間）在泰國的合影

無極樁鍛煉從無根到有根，又從有根到無根，最後達到周身輕靈，是三個層次的問題。

「無根到有根」，是無極樁鍛煉的初級階段；「有根到無根」，是中級階段；而能借天地之靈氣達到周身輕靈，才是真正的高級階段。

1、無根生有根。

「根」就是腳底扎實，有一種直插入地的感覺。任憑風吹浪打，我自巋然不動，就是下盤要有東西。無極樁初學者通過「有根」的習練，使腳與地相連接，重心下移，並且開始進入「用思想打拳」的階段。為以後達到學規矩而守規矩，脫規矩而合規矩打下基礎。

剛開始練習無極樁時，腳上根本用不上勁，越用勁越感覺腳底與地面是分開的，腳底用力往下撐，人就有往上浮的感覺。必須經過幾年的鍛煉，腳底才能「粘」在地面上，這就是腳底生根的過程。

2、有根變無根。

在「有根」的基礎上再練到「無根」，是無極樁鍛煉的進一步提升。兩腳生根後，有根變無根不是放棄下盤，而是提升對下盤的控制力，兩腳與地面有藕斷絲連的感覺，防止身體重心下墜而滯，達到《太極拳論》提到的「活似車輪」的階段，在運動中身輕如燕，進退自如。尾閭要做到中正，書上常有載「胯下三條腿」，除了自身兩條腿以外，中間還有「一條腿」，這是用意念觀想猶如一條五彩的氣柱托起全身。就想我們坐在高凳子上，凳子高過兩條腿，托住尾閭，我們兩條腿已經離地，全身輕鬆。儘管我們是在站樁，但要意想，自己身體坐在凳子上休息，尾閭下面有東西托住，這時身體會有軟綿綿，輕鬆、虛靈的感覺，兩腳的根是要收起的。五彩氣柱托住尾閭，身體就變成了無根。所以有根和無根也在不斷地互相轉換，只有運動了，腳才會有根。所以我們要追求的是活根，「有根」為陽，「無根」為陰。

3、達到周身輕靈。

如何才能達到周身輕靈？

這是一個比較漫長的過程。「太極十年不出門」就是非常好的形容。太極拳無極樁鍛煉者必須要在正確的方法引導。

第一，要堅持不懈地鍛煉。拳理不是光靠看、靠聽、靠胡思亂想就能學會的，必須經過長時間在老師的指導，自己刻苦的磨煉才能出成效，這是根本所在。

第二，在無極樁鍛煉過程中一定要有意念、意識、意氣來引領。我們如果僅僅滿足於手足舞之蹈之，「有模有樣」、身姿優美，沒有用思想來引領鍛煉，只是徒有其表，達不到無極樁鍛煉的要求。而真正要達到精氣神飽滿、周身輕靈，還是要靠耳朵的聽勁來配合實現，不是用耳朵來聽，而是耳朵配合大腦的意念和感知一起來「聽」。

第三，練無極樁必須要明白足三陰（足厥陰肝經、足太陰腎經、足太陰脾經）的交會點——照海穴是腳下的關鍵點。

無極樁鍛煉是一個漫長過程，只有理解並掌握「鬆而不散，鬆而不亂；鬆中有連，鬆中有神，鬆中有能量（精氣神）」的拳理，將腳下的照海穴，脊背上的大椎穴結合，才有可能領悟無極樁的奧妙所在。

圖2-40’、圖2-41無極樁兩足連環的練習圖。

■ 足下連環練習圖

圖一　從內朝外

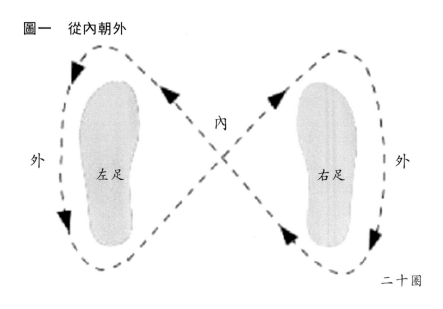

圖二　從外朝內

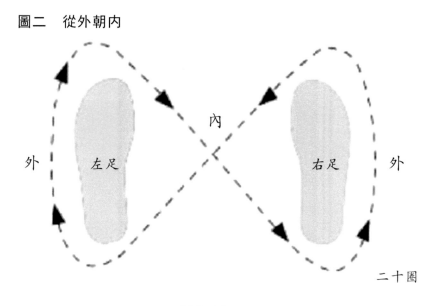

圖2-40

無極椿闡微—太極內功入門捷要

圖三　左足連環圖
單足 從內向外

圖四　右足連環圖
單足 從內向外

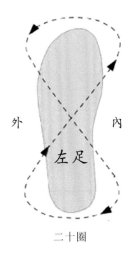

外　　　　內

左足

二十圈

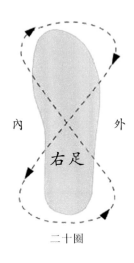

內　　　　外

右足

二十圈

圖五　左足前部
先從內向外,後從外向內

圖六　右足前部
先從外向內,後從內向外

左足

二十圈　左足後部同右足

右足

二十圈　右足前部同左足

圖2-41

無極樁的功感效應

練習樁功的不同階段和到了不同層次會有不同的反應，並表現出不同的功能狀態，此外，由於各人的體質不同，病情不一，練功目的各異，個體神經敏感度有差異，因而練功者也會出現各種各樣的感覺，對這些反應，一般不必介意，順其自然即可。以下各種感覺和反應都是正常的功感效應。不要有意識地追求它們。練功不求功，功在其中；求功不出功，枉費心機。只顧耕耘，不問收穫，而收穫自得，所謂「功到自然成」。

1、麻、熱、脹。

練功初期，會有肌膚發麻、發熱、發脹的感覺，練功到一定程度，全身發熱，並伴有微汗。膨脹感是訓練中的正常反應，這是氣血運行過程中血管擴張的原因，不必害怕，也不要刻意追求。

2、動、癢、酸、痛。

皮膚上出現蟲爬行之癢感，也會出現肌肉振顫，身體搖晃等動感。一般初練者還會有肌肉酸痛的現象。雖然站樁強調身體平衡，肌肉放鬆，但站樁初期，往往鬆緊不能協調一致，雖然身體放鬆了，但鬆不透，所以出現肌肉酸脹的反應，這是正常的。隨著練功的日久，這種反應會自行消退。中醫講「痛則不通，通則不痛」。堅持練功，達到順其自然之要求。

3、身心愉悅

練功過程中會感覺到舒適愉快，心曠神怡，周身輕靈，肌肉鬆柔，柔若無骨；肌肉、內臟、骨骼、關節還會有不同程度的不同響動；還會出現打呃、腸鳴、下氣通等現象。切記，大怒、大樂不能練功。

4、渾身有力，元精充沛

站樁時有渾厚、沉實、沉重的感覺，重心下沉，勢如「不倒翁」；進一步則有身體非常飽滿充實的感覺。

5、超越時空的感覺

時間感的超越往往在練功結束後才發現。有兩種情況，一種是「洞中方一日，世上已千年」，對時間的感覺縮短了，覺得才練功片刻，但看看鐘錶已過去了幾個小時。另一種相反，覺得練了好久，但實際上才練了一二十分鐘，關鍵是沒有靜下來。

切記：上述站樁入靜後的感覺和情緒體驗，一切順其自然，不能道聽途說，生疑懈怠，也不要刻意追求各種現象，我們練無極樁為了身體健康，若功利心太重，反而會給身心帶來負擔，甚至出偏差。建議學習無極樁必須有明師在旁指導。

太極拳（無極樁）與人體陰陽、五行的關係

太極拳（無極樁）鍛煉看似十分簡單，易學易會，人人能練，實際上是易學難精，是極難掌握的一門高深的學問和技術，需要在明師的指導下，長期努力、反復思考、刻苦練習，方能有所得。但是，由於保守的傳統習俗、落後的教學方法以及太極拳的特殊性，太極拳的現狀是「學者如牛毛，成者若麟角」。由於大眾化、商業化及其他諸多因素，反而使太極拳中許多高級的技法流失，或產生了很大的、錯誤的變化，傳統太極拳面目全非。科技的發展、時代的變遷大大加快了太極拳的傳播速度，表面看一片繁榮，實則是在使這種狀況雪上加霜。高層次的問題沒人討論，低層次的問題越來越多，人們對太極拳的基本認識產生了越來越多的疑問和誤解。

這是每一個認真學習太極拳的人不得不面對和回答的問題。正確地認識太極拳、既不把它神秘化也不把它庸俗化，仍是十分重要而艱巨的任務。

1、無極樁陰陽對人體平衡的保健作用。

無極樁是以中國傳統儒、釋、道哲學中的陰陽辯證理念為核心思想，結合易學的陰陽五行之變化，中醫經絡學，古代的導引術和吐納觀想形成的內外兼修、柔和、緩慢、輕靈、剛柔相濟的傳統拳術。

第一，無極樁鍛煉和中醫的境界一樣不是簡單地有病治病。「治未病」，以預防為主，通過調理體內各功能之間的平衡，提高免疫力，達到氣血兩旺、扶正袪邪、身體健康、百病不侵的目的。而練習太極拳正是這種自身調理的最佳方法之一。常年堅持練太極拳，對身體素質的提高有明顯效果。

第二，練習無極樁對健腦有益。太極拳不是單純的體能練習，不會使人四肢發達，頭腦簡單。練太極拳，平時必須多思考、多學習、多看書，瞭解拳理拳法與傳統哲學之間的關係。在行拳時，必須用意念來指揮、促進體能的轉換。所有這些都需要大腦的指揮和協調。

第三，練習無極樁能疏通經絡，培補正氣。當太極拳練到一定程度後，體內便會產生內息運行現象，這是技擊的基礎。再堅持練習，便可打通身體氣血，同時增加丹田之氣，使人精氣充足、神旺體健。中醫認為，體內經脈暢通是百病不生的根本。

第四，練習無極樁能夠鍛煉神經系統，提高感官功能。由於打太極拳時，要求全神貫注，不存雜念，心靜意專，使人的思想不僅僅集中在動作上，還使大腦專注於指揮全身各器官功能的變化和協調動作，使神經系統的自我控制能力得到提高，從而改善神經系統的功能，令大腦充分休息，消除疲勞。

第五，練習無極樁能增強呼吸功能，擴大肺活量。這是因為練無極樁時要求氣沉丹田，呼吸深、長、細、勻、緩，保持腹實胸虛的狀態，這對保持肺組織彈性、增強呼吸肌、改進胸廓活動度、增加肺活量、提高肺的通氣和換氣功能均有良好作用。

第六，練無極樁可以增強心腦血管系統的功能。練太極拳，一方面由於運動使得血液循環加快；另一方面又要心平氣和，控制心臟的收縮節奏，增強心功能提高。

第七，練無極樁是對身體綜合素質的訓練，對於身體的平衡能力、運動協調能力都是很好的鍛煉；全身的骨骼、關節、肌肉也都能得到鍛煉。練習無極樁，可以根據個人能力調節運動量的大小，達到運動健身的效果。所以經常堅持這項運動，能防止早衰，延緩衰老。

2、太極拳與五行的關係。

太極十三勢亦是為鍛煉人體五臟六腑奇經八脈、十二經絡而編創，八脈內連五臟六腑，整個套路內含五臟八脈，外有五步八法，兼之攻防十三組合，融合道家養身丹術，故謂「太極十三勢」。

太極五步是太極十三勢中的五種步法，即進、退、顧、盼、定。五種步法對應著人體經絡臟腑的有關穴位，同時也對應著五行，即水、木、火、土、金。

在陰陽五行中，五種元素裏的每一個元素並不是指單一的物種，而是包含在萬物中的共同屬性。比如五行中的水，並非指具體的水，而是指物體具有水一般的柔順、流動的屬性。

「行」表示行動、運行之意。五行之間存在著相生相剋、相泄相耗的關係。

水：向下潤濕，代表了滋潤，下行、寒涼、閉藏的性質。

木：可彎曲、伸直，代表生長、升發、條達、舒暢的功能。

火：向上燃燒，代表了溫熱，向上等性質。

土：可種莊稼，萬物土中生，代表了生化、承載、受納等性質。

金：可以隨意改變形狀，從革，代表沉降、肅殺、收斂、變革等性質。

作為一個太極拳的教練和學生，必須簡單地瞭解一些中國傳統文化之經典學說——易學、中醫學。每個人根據自己的具體情況來學習和提升對太極拳的認識。

五行	木	火	土	金	水
五材	木	火	土	金	水
五方	東	南	中	西	北
五季	春	夏	長夏	秋	冬
五色	青	赤	黃	白	黑
五獸	青龍	朱雀	黃麟/螣蛇/勾陳	白虎	玄武
五心	天心（百會）	氣心（膻中）	元心（神厥）	會心（會陰）	足心（湧泉）
五臟	肝	心	脾	肺	腎
五腑	膽	小腸	胃	大腸	膀胱
五體	筋	脈	肉	皮	骨
五官	目	舌	口	鼻	耳
五志	怒	喜	思	悲	恐
五覺	色	觸	味	香	聲
五氣	風	暑	濕	燥	寒
五音	角	徵	宮	商	羽
五味	酸	苦	甘	辛	鹹
五常	仁	禮	信	義	智
八卦	震巽	離	坤艮	乾兌	坎

附：五行分類

五行學說是依據「天人相應」的全息思想，對萬事萬物的歸類。

無極樁的觀想和吐納

人類在社會生活環境中總是有向內求和向外求二個方面，向外求的時候多，如科學的研究探索大多是外求法，改造大自然、改造環境為人類服務等。我們練習武術者也是希望最好能練到一拳打穿牆，一腳踩個坑，故能量、精氣神等消耗大多數是因為向外求，容易造成體內陰陽失調。

無極樁觀想吐納鍛煉就是人類一種向內求的方法之一，通過觀想、吐納的訓練，練出人體保持陰陽平衡特有的一種「能量」。觀想能體會到身體最微細的勁路也稱意念；經常做觀想聯繫，自己的意念就會越來越強。吐納能夠帶動身體一切氣機的運行，能與身體的精、氣、神結合在一起。吐納的位置是人體的中丹田和下丹田，而呼吸是在人體心肺的部位，二者要分清。觀想和吐納是結合在一起的。有吐納沒有觀想，那麼吐納不到位，有了觀想，吐納才能發揮更大作用。

觀想

無極樁的觀想，以自己無窮的想像力，使體內產生一種能量，從而改變自己的精神狀態。

在鍛煉過程中，可以觀想到自己當下被五彩光圈包圍住；整個身體是通透的，是一個光圈；大自然天空五彩為外光圈，同身體內光圈融為一體。身體的五臟反應出來的五色（肝木青、心火

紅、脾土黃、肺金白、腎水黑）和大自然的五彩綠光圈融合為一體。觀想外界的五彩慢慢進入身體的中丹田，以中丹田為中心，觀想全身毛孔內圈，外圈都在吐納，觀想全身毛孔張開，氣息如煙如霧如光和身體五臟六腑相融合。吐納和觀想同步，和精氣神合成一體。

具體做法是，哪個部位有病變就可以觀想哪個部位，想像自己可以看到該部位的圖像。例如，心臟病患者可以觀想心臟，自己的心臟是紅色的，血管是通暢有彈性的；肝膽病患者可以觀想膽汁是青綠色的，分泌是正常的；肺病患者可以觀想肺部是白色的，肺部的紋理是清晰的，肺泡是飽滿的，呼吸功能是正常的。

做觀想練習可以站著躺著，方法簡單，把自己的五臟六腑、四肢百骸都觀想成健康明亮的。

也可以觀想自己的脊椎，如心、肺部位有病症，可以觀想第一至第四胸椎；胃、腸、肝、膽、胰、脾等部位，可以觀想第五至第八胸椎；腎、輸尿管、膀胱、子宮、附件、前列腺等，可以觀想第九至第十二胸椎；外陰、肛門、直腸等部位，可以觀想第十二胸椎至第二腰椎。如此，可使心態變得積極，精神飽滿，達到健身效果。

一開始觀想，腦海中的圖像可能黑暗無光，但練到一定程度後，圖像會變得較為亮。在觀想過程中，四肢會有脹麻感或蟻爬感。這是血氣開始流通旺盛的緣故，也稱「得氣」，可以想像自己與大自然，融合為一體，成為龐大無比的巨人，頭頂藍天，腳踏大地，左右手一伸，到達天邊的思維。

觀想符合中國傳統醫學：以眼不視而魂在肝，耳不聞而精在腎，舌不聲而神在心，鼻不香而魄在肺；四肢不動而意在脾。之後，再「抱神以靜」而守於「大明之上」，大明即是指上丹田祖竅穴。

吐納：

無極樁吐納練習是健身效果非常好的功法。根據升降出入，陰陽循環平衡、脈絡共振的原理，通過吐納的綜合運用，層層深入皮肉筋骨，身體以頭部來主宰五臟六腑，四肢百骸，使每一個部位都能真正鬆開。

無極樁吐納練習就是使丹田和命門一開一合，帶動全身氣脈的開合。其聯繫方式實際上和

「嗡、啊、嘛、嘧、吽」五字訣相似。

「嗡」代表頭部，「嗡」吐、停、吶；

「啊」代表心臟，「啊」吐、停、吶；

「嘛」代表肺部，「嘛」吐、停、吶；

「嘧」代表脾胃，「嘧」吐、停、吶；

「吽」代表腎泌尿系統，「吽」吐、停、吶。

按「嗡、啊、嘛、嚓、吽」的順序，白天發聲以壯陽，晚上不發聲以養陰。收功時，點穴按摩百會、眼、耳、乳房、腰、肚臍、會陰、湧泉等。

注意事項

通過無極樁的觀想吐納練習，使陰陽二氣得以平衡，對身體健康有很大的幫助，更重要的是可令身體氣血飽滿。但是練習者一定要在有經驗的老師的指導下系統地訓練，這一點非常重要。

千萬不要認為觀想吐納非常簡單，看一遍書，聽一次課，自己就可以去練習了，事實並非如此，如果沒有系統地、腳踏實地地一步步推進，是要練壞身體的，還不如不練。

還應注意，無極樁的吐納和氣功小周天的鍛煉也不同，無極樁沒有強求身體周天搬運的要求。

圖2-42三圓式

圖2-43混元樁

圖2-44仰臥式

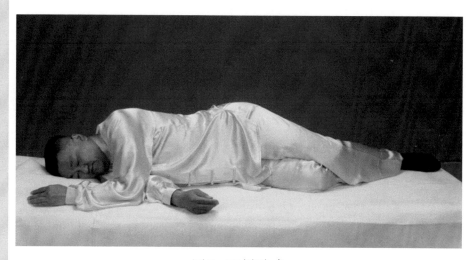

圖2-45側臥式

圖2-46端坐式（一）

圖2-47端坐式（二）

圖2-48自然盤腿坐（一）

圖2-49自然盤腿坐（二）

第三章 無極椿之感悟

淺析《授秘歌》

原文

無形無象，全身透空。

應物自然，西山懸磬。

虎吼猿鳴，泉清河靜。

翻江播海，盡性立命。

按語：此為太極拳鍛煉到最高最深的境界，也是延年益壽的好方法。絕非庸俗、粗淺、魯莽、簡單之輩可能夢想的到的。

1967.5.1國際勞動節於滬 時年八十歲

葉大密

解析

《授秘歌》文字凝練，言簡意深，而起點境界極高，直奔太極拳修煉的核心，實為經典之作。

光復鍛煉太極拳、無極椿四十多年，結合學習《授秘歌》的體會，談一點感悟，供大家參考。

無形無象，全身透空。

《道德經》曰：「萬物生於有，有生於無」。鍛煉太極拳從無極著手，「其大無外，其小無內」要做到無形無象，必須明白「大道至簡」和「太極混沌」之理，也是對太極拳內功訓練的一個基本認識。

修煉到無形無象的關鍵是老師在傳授時，要幫助鍛煉者靜下心來，從無極著手，認識瞭解無極，再去訓練感知能力，努力去感覺，感悟看不見，摸不著的大自然之炁和人體之氣，從而產生天、地、人合一的狀態和境界，內氣在體內暢通無阻，和宇宙之炁融合一起！

在鍛煉過程中還要做到全身透空——身空、心空、內外空，這樣才能無內無外，是和大自然混成一體的感覺。

要達到以上這個要求：致虛極，守靜篤。清心寡欲，清除雜念是最好的入門之路，外觀其身，身無其身，內觀其心，心無其心，虛無縹緲，空空洞洞。可以通過無極椿鍛煉來實現。

應物自然，西山懸磬。

「應物自然」就是要求我們太極拳鍛煉者做到和外界的人、事、環境和諧相處，無為無執，圓通無礙。同樣這在練習太極拳過程中，就是要做到捨己從人。是「不勉而中，不思而得」。這是太極拳功夫訓練有素者灑脫從容，應對自然的境界。

我們身上有兩個系統：一個是思維感覺，還有一個不經思維，自然本能的反應，即下意識，第一時間的空性顯現，也可說是人的第一感覺。

所以對於真正喜歡太極拳的練習者們而言，如要追求對太極拳高層次的瞭解，就一定要努力學習中國的傳統文化，把對中國傳統文化的認識融入太極，不是以練好骨肉形體為目的，而是要追求汲取宇宙、自然的能量，並進一步練出對自然界的感知、感覺和自身的覺性。

其實我們常說順其自然，但對「自然」兩個字，我們的理解並不深刻。

譬如呼喚一個人的名字，對方不假思索地回應，這就是「非經思維之心」，即應物自然。若聽到名字即生分辨心，則心為外緣所動，就沒有做到應物自然。再如當你第一下聽到鳥叫時，不是你的大腦思維在聽，而是你的心性跟這聲音達成了一體；當你第二次聽到的時候，就是大腦思維在起作用。

西山懸磬：《易經》中，西為兌、為陰金，為少女，為祖竅，道家稱之為上丹田，為元神所守處。

「西山」中的「山」在易經中屬艮卦，為高地，五行屬陽土，土生金。「西」「山」相合，作用更大、更強。

「懸」即是空，輕靈，太極拳鍛煉要求頭頂懸，虛其胸。

所以，「西山懸磬」是說太極拳修煉達到高度入靜的某個層次時，胸中就會有無比空曠舒暢的感覺。

磬，古代樂器，用石或玉製成，少女擊之而鳴，聲音清澈悠遠，如飛瀑鳴濺，在空谷回蕩而聲傳六合。

磬為外實而中空，恰如人身，精氣充盈，胸虛腹實，而心意彌散太虛，一片神行，「懸磬」喻周身輕靈。

「西山懸磬」這四個字，就是指己身中氣充沛，精神健旺，「身如琉璃，內外明澈，淨無瑕穢」，通透得宛如透明了一般。是形容心神愉悅和一切放鬆，放空的極致美好的身心狀態，就如莊子在《齊物論》中所說：「天地與我並生，而萬物與我為一」。

要達到「西山懸磬」，必須先做到「應物自然」。要做到「應物自然」就要完全靜下心來，如做不到完全靜心，就體會不到「西山懸磬」的感覺。

虎吼猿鳴，泉清河靜。

虎吼猿鳴：道家內丹術以虎、猿來比喻太極拳術的修煉。借用虎吼猿鳴來表述體內鍛煉行氣、發聲的一種方法。虎指肺，猿像心，暗喻通過調整人體呼吸（心肺），可產生像虎一樣威猛，像猿一樣輕靈的巨大的能量。講的是「心腎相交」「神氣相合」。

古人云：「若問築基下手，先明橐籥玄關。」，知內息即知橐籥也」。

橐籥為古代鼓風吹火用的器具，此喻肺主氣，司呼吸，有調節氣機的功能。

《道德經》第五章：「天地之間，其猶橐籥乎？虛而不屈，動而愈出。」其大意是說，天地之間，豈不像個風箱一樣嗎？它空虛而不枯竭，越鼓動風就越多，生生不息。

具體到太極拳的修煉中，就是以深長呼吸推動全身的氣血循環，使經絡暢通、氣血暢旺，陰平陽秘。達到「呼不出喉，吸歸於蒂」的內息狀態。

「泉清河靜」是說除了清心寡欲、清除雜念，還要通過太極拳的修煉調整呼吸的能量和氣勢，把腳底湧泉穴的水上調到肩井穴，再往下運行全身，湧泉之水在體內循環，也即所謂的身體周天通暢。丹田也是人身之命根，常人一般此根不固。易為性欲、疾病所搖動，日衰一日；修煉之人運用升降吐納之功，使口中津液源源不斷而命根自固。泉水清、河流靜，這也是生命力旺盛的象徵，體內水火相濟、陰陽平衡，從而達到健康長壽之目的！

翻江播海，盡性立命。

「翻江播海」說的是身體內的元氣流動。是以川流不息的江將身體比作河床，身體是靜止不動的（河岸不會搖動），而氣血則要在體內自由的流動，才能產生一股氣勢。「翻江」指練功時要進行養氣和沉氣的修煉，「氣以直養而無害」，氣滿則沉，一沉到底。在練無極樁和行拳時，

氣血沉到腳底湧泉穴，又從湧泉穴往上到肩井穴。

「盡性立命」是指性命雙修、內外兼修，達到形神俱妙，天人合一之境界。是修練太極拳的終極目的和根本歸宿，是道家的智慧根源。

假如將人之身心比喻為一盞燈，燈裡的油就是「命」，燈發出的光就是「性」。如果有燈而油少，燈的光亮也就無從說起，由是可知，離開命體即缺少了見性的基礎；但一味為了節約、保存燈油而不發揮照明的作用，驅散黑暗，燈就失去了存在的價值。所以說，「性無命則不立，命無性則不得明」，性和命「乃互相為用而不可分離也」。

「盡性立命」的太極之象，乃真正的大境界、大智慧、大自在。

對於一個真正的太極拳殿堂修練者來說，如果不認真學習中國優秀的傳統文化，「窮理盡性以至於命」，則難窺太極拳殿堂之奧秘！

光復認為《授秘歌》所描述的就是太極拳鍛煉的一種方法，這八句話其實都是比喻，互為因果，指明「無中生有，天人合一」的妙理。正是仁者見仁，智者見智！

天道酬勤，藝貴專精。

目標 十 明師 十 堅毅 ＝ 到達彼岸！

功夫之根有多深，藝術之樹就有多高，從必然王國進入自由王國，是步步攀升上去的，此話適用於一切藝術的追求，尤其是適用於對太極拳的追求。

淺析《無極歌》

背景

「無極」本是上古先民對於宇宙大化流行的高度概括，「無極」既是萬物的終極歸宿，又是萬化的初始發端。「無極」是太極的「心」，太極是「無極」的「意」。

「無極」內含「無限循環」的往復，「無中生有」的生機，是萬物的玄機點，爆發點和歸宿。

無極是化生萬物的源頭，無極生太極，相對而言，太極之運動是短暫的，而無極之源動是永恆的！

「太極者，無極而生。」此處的「無」，指人體無形無象的本來面目。「極」，就是頂端。至高，終點，盡頭的意思。而太極拳的鍛煉就要體現此種無極狀態，無邊際，無界限，無終點。

《無極歌》於民國初年由袁世凱幕僚、太極拳大家宋書銘收錄在《太極功源流支派論》中傳世。從此，《無極歌》所蘊藏的中國傳統文化的玄妙內涵，被歷代太極拳師所推崇，成為太極拳界所追求的崇高境界。

無形無象無紛拏，一片神行至道誇。

參透虛無根蒂固，混混沌沌樂無涯。

解析

詩歌大意：沒有形，沒有象，沒有紛亂與擾動，以至誠的心意配合至神的行道，參透生生不息的虛無之根蒂，在混沌有無之際遨遊，生動活潑自在逍遙。

這大自然無處不在的能量值得仰望讚美。領悟清淨虛空乃元神之理，精氣神方有主宰，身心靈才根基堅固，天人合一、混元一氣，則歡樂無盡也。

《無極歌》字字珠璣，句句錦繡，短短四句詩，博古通今，將傳統文化的精髓展現無遺。

無形無象無紛拏。

傳統的中國哲學有「聚則成形，散則成氣」的說法，所謂「通天下者一炁爾」。身處有情世間，而能無形無象者，其唯神炁乎？而神炁無形有質，眼不能見，耳不能聞，百姓日用而不知，

若按照無極樁的技術手段訓練，待精氣充盈，週流百脈，身體仿佛消融於虛空，「無受想行識，

無眼耳鼻舌身意，無色聲香味觸法」，只餘一抽象的自我概念存在時，自能體察覺知。

「紛」指雜亂，「挐」訓相持，互相扭扯。「無紛挐」之意落實到就無極椿而言，也就是武禹襄所說的「無使有凸凹處，無使有缺陷處」這樣的一種狀態。更通俗地說，就是身體的各個有機組成部分能夠互相配合，如精密的鐘錶零件般協調運轉，沒有一個多餘的配件，即指在練習無極椿和太極拳時不允許有一個多餘的動作。

綜合來看，「無形無象無紛挐」所描述的是一種極高明的身心和諧統一狀態。

一片神行至道誇。

「神」可以理解為一種純淨的意識，宇宙至高無上的「神靈」，能讓人從世間的紛擾中超脫而，對大千世界乃至於無限的宇宙，都有一種明澈的感知和認識。

具體到拳術的修煉，應是煉氣化神有成，身心獲得了極大的自由，超越有形招式的束縛，完成了從「以心使身」到「身能從心」的轉化。神與炁打成一片，「神行則炁行，神住則炁住」。身如水流雲在，風起雲湧，心如明鏡高懸，映照大千。「不將不迎，應物而不藏，故能勝物而不傷」，信手拈來，皆成妙蒂。深合道家逍遙旨趣。

「道」是中國傳統文化一個非常重要的概念，在《無極歌》的語境中，可以理解為法則。

因此，「至道誇」是對下文的「參透虛無根蒂固」這一精妙修道法則的領悟、認同和讚賞，而唯有在「無形無象，一片神行」這樣的一個前提條件下，才能觸摸、感受到此法則的精妙，才會有「至道誇」的歡喜讚歎，才能理解為什麼武當張三丰真人會說「太極拳是入道之基」。

參透虛無根蒂固。

《道德經》：「天下萬物生於有，有生於無」。

道家南宗創始人張伯端在《悟真篇》中說：「道自虛無生一炁，便從一炁產陰陽。陰陽再合成三體，三體重生萬物昌」。

《胎息經》指出，「固守虛無，可以養神炁」。

「先天一炁從虛無中來」，更是修習丹道者的共識。

因此，「虛無」和「根蒂固」堪稱形而上的開端，宇宙萬有的肇始。無極樁鍛煉，從腳底無根到有根是一個重要的關鍵，一般情況人腳底是不可能和地面粘貼住的，而是靠一種神秘的「氣」產生作用。一旦產生作用，必須又要回到無根的狀態，符合「無生有，有變無」。這不是虛無又是什麼？我們身處的宇宙，是被無盡的虛空包容，現代物理學說告訴我們，在虛空中充滿了引力波、暗能量、暗物質，從而印證了禪宗所說的「無一物中無盡藏」。

但如何突破對虛無認識的壁障，古老的道家思想提供了一個從內在突破的思路，通過修煉，

瞭解和把握人身這個小天地，修煉有成後就可以和宇宙的大天地合二為一，遵循「形化氣，氣化神，神化虛，虛明而萬物所以通也」這樣一個基本路徑，勤修不輟，從後天返回先天，感悟穿越虛無而來的先天一炁，釋放在體內沉睡的無窮潛力，讓生命實現躍遷。

在這樣的一個過程中，體用虛空的奧妙就能導致「根蒂固」。按照道家的理論說，則是長生久視，天人合一。

總之，「參透虛無根蒂固」一句實為整首《無極歌》的關鍵所在，乃超凡脫俗，生生不息的開端。

混混沌沌樂無涯。

禪宗深受老莊思想影響，不重神通力量，推崇解脫的智慧，認為「擔水砍柴，無非妙道」。

脫胎於道家《八牛圖》的《十牛圖》，對粉碎虛空之後的天地有獨特的認知。特別是第八、九、十這三幅圖，分別為人牛俱忘，返本還源、入塵垂手三種境界。指明了在身心脫落、粉碎虛空之後，還要重回有情世間，才能返本還源，應物不迷，把握生命的真實，做自己的主人翁，之後，方可入塵垂手，利樂有情，「不用神仙真秘訣，直教枯木放花開」。傳達出的遊戲人間，圓通自在的精神，正是對「混混沌沌樂無涯」的精妙解讀。

相對於禪宗的灑脫，道家追求的是逍遙自在，形神俱妙。依據道家的理論，從煉精化炁下

手，轉而煉炁化神，有成後煉神還虛，終能煉虛合道，粉碎虛空，走到世間法的盡頭。

體用

在太極拳鍛煉過程中，要充分理解無極虛空的態勢，可隨機任意變化攻防招法，身內無牽扯吊掛之弊病，方有身外八面玲瓏如「羚羊掛角，無跡可尋」之變化，此即「無生有，有化無」的無極而太極的攻防轉化過程，也證明了「虛勝實，柔克剛，不足勝有餘」的法則之精妙。

達無極意境者，靜時可修心益壽，動時可造成對手無處可擊，無法可擊，無時可擊的無可借用的態勢。自己則處於隨處可擊、法法可擊、時時可擊的有利態勢，這就是傳統拳術功夫中虛無的無極意境的重要性，乃是傳統拳術上乘功夫之用法。

欲入《無極歌》功夫之門，《無極樁》功法訓練路徑即是入門的鑰匙之一，但必須指出，功夫是用汗水和時間換來的，欲得驚人藝業，須下勤苦功夫。「欲做精金美玉的人品，須從烈火中煆來」，信哉斯言！

願更多人學習掌握「無極樁」功法，健體強身，利己益人。

淺析《太極歌》

原文

《太極歌》

——宋譜（宋書銘）

太極原生無極中，混元一氣感斯通，

先天逆運隨機變，萬象包羅《易》理中。

解析

太極原生無極中。

此句重點在「中」。

「太極者，無極而生。」學太極、練太極、感悟太極，必須從無極著手，先認識太極。天地交泰達成一片，稱為無極，又稱中和。空間（前後、左右、上下）、陰陽、虛實、矛盾等都要處於和諧、圓滿、平衡。

太極拳鍛煉的中心思想就是要達到中庸無為的中和之道，太極拳真義就是要在虛無中求，在中和裡煉。

混元一氣感斯通。

此句要義在「通」。

在太極拳鍛煉的過程中必須感知宇宙大自然之氣和體內的先天、後天之氣混合一體，要把自己體內的氣血、經絡練到上下通透。

無極椿鍛煉要練通自己體內的經脈。脊背從大椎到尾閭要上下挺直，用耳朵去聽背後的督脈氣機飽滿，用意念想百會穴，膻中穴和會陰穴，全身上下通透虛空、氣血通暢。

先天逆運隨機變。

此句之妙在「變」。

《黃帝內經》講得很透徹、很到位。我們全身十二經絡和奇經八脈縱橫交錯，裡外上下網織成一個龐大的陰陽氣機體系。但這些都是隱形物質，肉眼是看不到的。量子生物學問世後發現經絡和腧穴的神氣在體內彌漫和高速周旋。若用西方的科學和醫學眼光來對生命的認識，不知身體有逆運之理，看不到也感覺不到生命的靈性和神氣。我們要通過太極拳鍛煉來參透逆運之術，「攬陰陽，轉乾坤，扭氣機」，讓身體內外的神氣借助身體的經絡、腧穴在體內遨遊，靈氣在體內上下、前後流動變化。

萬象包羅，《易》理中。

此句本源在「《易》」。

《易經》云，太極生兩儀，兩儀生四象，四象生八卦。所以學太極必須要充分瞭解《易經》中的八卦。

下面舉例掤、攦兩個八卦圖。

掤：在八卦中為坎卦，坎中滿，太極拳鍛煉八法之首。

方位正北，五行屬水屬陰。掤對應命門大椎穴，還要立身中正、中定。

意在大椎，大椎又是手三陽，足三陽和督脈的交會處，因此大椎穴必須要精神領起飽滿，大椎穴又要和身體兩側天宗穴（手太陽小腸經）形成一個三角區，而要做到這些要求必須是要用意念和耳朵聽好，使整個脊背飽滿，這是關鍵點，也有利於身體健康。

（圖3—1）

圖3-1

掤：八卦中是離卦，離中虛，為太極拳鍛煉八法
之二。

方位正南，五行屬火屬陽，對應人體是照海穴。
氣從神闕穴、關元穴、氣海穴一直沉到腳底照海穴，
再從照海穴上來到尾閭，正好一個圓形，而照海穴又
是一個非常重要的腧穴。

照海穴不打開，太極拳是練不好的。（圖3—2）

掤的要穴在大椎，掤的要穴在照海，形成背上大
椎穴為中心一個太極，腳下照海穴為中心一個太極。
此理解與武氏太極拳武禹襄前輩講的原理比較吻合。

太極拳的鍛煉必須結合人體十二經絡、奇經八
脈、五臟六腑。要練好太極拳，中國的傳統文化不可不學，而《易經》又是群經之首，太極拳的
哲學思想與此關聯甚深。

圖3-2

談中國武學

《論語》說：「志於道，據於德，依於仁，游於藝」。光復認為，在「德」的統領下，中國武學可以分三個層次：一曰術，二曰藝，三曰道。

武學之術

習武之人常講一個詞語——武術，「我要學武術」「我在練武術」，並逐漸把這個詞語的應用外延無限擴大，似乎涵蓋了武學的全部。這就把武學矮化了，仿佛武學就是一門技術，講究的是「術」，而不是……

不弄清這個問題，習武之人就容易把武學僅僅當成一項技術手段，片面追求其中的「技巧」、「門道」把「武」定位成「術」的練家子，往往就是在一拳一腳上爭論，在拳架上討論，在輸贏上計較，追求馬上要管用，總想一擊制勝，或者追求架子漂亮好看，其實是花拳繡腿。所以今天有些武術套路被稱為「舞術」。

概而言之，僅僅把武學定位在「術」的層面，只能說是一種初級境界。

武學之藝

在中國文化的語境中，「道」最高的，「藝」兼中，「術」最低。

藝，古字寫作「埶」，像一個人雙手持草木，表示種植。種植草木是一種技能，同時，所謂的有技能從根本上說就是能夠掌握或運用某種事的技術。所以，「藝」又可引申為「準則，限度」。而一定的技藝，如果能達到出神入化的地步，都會給人以藝術性的享受，故「藝」有藝術之意。

將武學理解為「藝」的人，可謂「武藝高強」，是在追求內在品行修為與外在形體動作方面所達到的極高境界。

但是，有些追求「武藝」的習武者也酷愛炫技，而炫耀，則是武學的大忌。「不自見，故明；不自是，故彰；不自矜，故長。」「直而不肆，光而不耀」（引自《道德經》）。此方為大道之所在。

武學之道

武學的至高境界曰「武道」。社會的風氣在於教育，企業的生存在於教育，學武關鍵也在於教育。

「止戈為武」，這是中國文化獨有的哲學理念，它指出回答了「武」的本質，是用於終止糾紛的，所以不要打伏。

「止戈為武」的理念屬兵家範疇，也有墨家的「兼相愛，交相利」，主張互惠互利，不要戰爭即「非攻」。道家更進一步，認為得就是失，失就是得，搶來的東西不可靠，不爭才不會有失。

所以，武學之道，以無為而有所作為，以不爭而贏得大同，以止戈為武之理想。這是非常崇高和偉大的境界。

是不是過於消極了呢？

非也！無為不是無所作為，不爭不是一味退讓，止戈不是懦弱投降。

武道至尊追求的是一種天下大同的包容境界：無為有為皆我所為，爭與不爭皆無所謂，戰與不戰皆無所懼……

這當然是最高的境界，也是最難的修行。

上面論述了武學的三個層面，無論哪一個層面，武德都是根本和基礎。習武之人必須要有武德，中國武學中有許多同個人品格修行有關的律條。在武德的基礎上，「道、藝、術」三個層面共同構成中國武學。

習武之人，當不斷提升自己的綜合素質，在自己的崗位上做一些力所能及的對中國武學有益的事情，則善莫大焉！

初將何事立根基，到無為處無不為——如何做學生

「合抱之木，生於毫末；九層之台，起於累土；千里之行，始於足下。」

《道德經》以一種超然的智慧，有力地把這個規律展示給世人：再強大的事物，在初起的時候也很弱小。所以，不要因尚處在初級階段而心生輕視或妄自菲薄，若能腳踏實地、持之以恆，必有一番成就。

弄明白學習目的

為什麼要學太極？這是一個太極拳習練者首先要想明白的導向性問題。目的不同，習練者所能到達的層次也可能不同。只有明確了學習目的，在學習過程中才能砥志研思，力學篤行，最後達到學習太極拳之根本。

一般說來，學習太極拳無外乎三種目的：其一，修身養性、健身、防病、娛樂等；其二，參加表演或技擊等比賽；其三，期望達到太極拳較高層次，探知內家功夫的真諦。

明確了學習目的，就要制訂一個合理的學習方案。太極拳內涵豐富，如要練習，就要做好吃苦的準備，肯花心血、下功夫去鍛煉、去研究，如此才能真正學到和掌握太極拳的真諦。

端正求學心態

不積跬步，無以至千里，不積小流，無以成江海。——《荀子·勸學》

對於太極拳學習者來言，想要能練出真功夫，拜明師、明拳理、好心態是三個必備條件，其中好心態尤其重要，是學習的基礎，決定了學習者的學習成績、進步空間和修養境界。

列舉三種常見的錯誤心態，望以之為鑒：

（1）盲人摸象——自行其是，以偏概全；

（2）小貓釣魚——三心二意，半途而廢；

（3）三個大餅和半個大餅——捨本逐末，不重積累。

尋訪明師，事半功倍

「斯技旁門甚多」，可謂差之毫釐，謬以千里。所以，練拳沒有明師言傳身教、精心指點，就猶如盲人騎瞎馬、夜半臨深池。

「明師」有別於「名師」、「民師」，真正的明師有一下特點。

1、深仁厚澤，說理生動透徹。

學生與明師交談很輕鬆，往往就是閒話家常，在輕鬆愉快的氣氛裡，老師已經將太極拳的精妙之處融於日常話語。這是一種潛移默化、「潤物細無聲」的教學境界。

2、見解獨到，循循然善誘人。

明師在教學過程中不會照本宣科，而是把自己練功的經歷和拳譜上的理論結合起來，因材施教，根據學生的資質和身體條件，設計一套切實可行的訓練體系，引導學生入門，不斷提升學生的功夫境界。

3、靜水流深，積健為雄。

明師授課初看平平常常，不做驚人之語，無甚可觀之處，但一段時間後學生就會發現，這是一個聚沙成塔，集腋成裘的過程。學生剛剛達到一個階段的標準，老師就有了新的要求，帶領學生順著著著熟、懂勁、神明的階梯往上一步步攀爬，以期有朝一日能登臨拳術的巔峰。

何時起修，學時多久

太極拳適合於任何年齡層次的人聯繫。現在提倡全民健身，提高國民身體素質，太極拳無疑是一個非常好的選擇。

當年，我問我的啟蒙老師——江南著名武術家、傷骨科醫生周榮江老先生：「武術需要練多少時間才能有所感悟或體會？」周老先生反問我：「父母送你上學以後，你什麼時候能寫一篇像樣的文章？」

要教好、練好太極拳，學得一點真諦，不是一件容易的事，古人言「太極十年不出門」，就是這樣一個道理吧！

太極拳練習中存在的幾個問題

太極拳練習中存在枉費時日、收效甚微之現象。有的人甚至瞎練胡練，這不僅無益，反而有害。

故初學者及已學練數年而進益甚微者須警惕，找出問題的根源，然後改進。

問題之一，先學套路，後學理法。此現象很普遍。即先依樣畫葫蘆，葫蘆已畫熟，再去學理法，此時理法雖明於心，葫蘆卻不可改，理論和實踐很難統一成為一個整體。這就是「學拳容易改拳難」的道理。

問題之二，急於要求掌握太極拳十大要領。初學者切記：太極拳十大要領不是一開始就需要全部掌握的，這是一個瓜熟蒂落、水到渠成的自然過程。不可能一蹴而就，一定要有耐心、恒心。

問題之三，只求表面，不求內涵。太極拳的原則是「內外兼修、以內為主」，過分追求形似，恣意強為，已然違背了太極之道，不容易練成內外相合的功夫，想成就高深的太極功夫自然也就無從談起了。

太極拳之練法

遇上一位明師對學生而言是一種福分，練拳可事半功倍。即使有緣遇明師，也必須保持：「博學之，審問之，慎思之，明辨之，篤行之」的態度，勤學苦練、打好基礎，將拳架爛熟於心。在這個過程中，聽、練、悟三者缺一不可。

太極拳的教和學有其自身的特殊性。要求聽，不能三心二意；練，不能馬馬虎虎；而悟，更是要用心用意，且須持之以恆，方能有所成就。

認知不同，對太極拳的領悟程度和技藝上身的程度也不同。一般練習三五年後，對拳道會有所理解。這之後「如何將太極拳的身體實踐與拳術理論更好地融會貫通」將變成練習的主要內容。如果說太極拳初期的學練對練習者興趣、體力的要求相對要多一些的話，那麼到了中期，對練習者文化、理論等方面的要求就會相應地多起來。這就是所謂的「功夫在拳外」了。一個常懷陰暗心理的人，絕不可能打出坦蕩舒展的太極拳。

最直觀的就是，一個人平時的為人如何，與他打出的拳架會極為相似。

極拳的同道們共勉。

養吾身中浩然氣，繼往開來太極傳
——論如何當太極拳老師

當個好學生不易，學習是一輩子的事情。我雖年已六十有九，教授太極拳也近四十年，但依然還是一名學生，因為太極之深奧、高妙，我輩當竭力恭謙而習之。上述拙見，與致力於學習太極拳的老師的終身追求。

「師者，所以傳道授業解惑也。」這是唐代大文豪韓愈寫下的名句，應作為每一位太極拳老

有責任感

要教好太極拳誠非易事。人生苦短，現在的學生又能花多少時間去學習拳藝？如果老師自己對太極拳不明就裡或者不求甚解，「以其昏昏，使人昭昭」，那麼教的時間越長，誤人子弟便越深。

作為一名太極拳老師，是傳道還是授技，這是要首先明確的一個問題。學生沒有學好，老師有一定的責任。其中雖然有種種複雜原因，但概括而言，無非責任心、態度以老師及自身的修為這三個方面的問題。「教不嚴，師之惰」說的就是這樣的道理。

因此，太極拳老師要有「為往聖繼絕學」的責任感，嚴於律己，對學生負責，對歷史負責，對太極拳的傳承負責。

自知之明

想做明師，首先要有自知之明。當太極拳老師就要對自己的身心狀態和拳術修為有清晰的體認。

《論語》云：「知之為知之，不知為不知，是知也。」換言之，對自己要誠實，不要自欺欺人。由此可知，慎獨和誠實是獲得自知之明的前提。如此，「吾日三省吾身」才有意義，才可能「養吾浩然氣」。

所以，真正的太極拳明師，一定是坦蕩自知、虛懷若谷的至誠君子，自省自知、自律自製、

自尊自重。自信自立。自尊造就氣節，自知讓人明慧，自製有益修養。

知人之智

太極拳「十年不出門」，對習學者的根骨、悟性、才情都有很高的要求。

因此，好的太極拳老師，不但要有自知之明，還要知人之智，不僅是所向無敵的英雄，還應是慧眼識英才的伯樂，能找到資質、性情上佳的學生，根據學生綜合條件，因材施教，幫助弟子舉一反三，青出於藍，傳承本門武藝。

德高身正

無德無以為師。

「愛心」與「責任感」是師德的靈魂。入門引路是老師的責任，幫學生樹立自信是真正的愛心；在教授太極拳的過程中，老師的指導、鼓勵、讚美、欣賞和支持，永遠是給予學生的最好的禮物。通過愛的鼓勵和安慰，讓學生擁有光風霽月的襟懷，自強不息的品格、至大至剛的浩然之氣。這也是太極拳教學所追求的境界。

學生接納、喜愛某個老師，往往是從對這位老師的敬佩開始的，這種敬佩來自於老師的人格魅力和修養。同時，學生的眼睛也是雪亮的，老師的言行舉止無不在學生的視野之中。

因此，太極拳老師要以身立教，率先垂範，盡心竭力傳授武藝武德，助學生脫胎換骨、釋放

身心潛力、塑造理想的人格。

雖然說「一日為師，終生為父」，但作為太極拳老師，卻不能將學生對老師的敬重和關心視為理所應當，更不能單方面要求學生對老師感恩而不知回饋學生。

根據教育階段的不同，學生有小學、中學、大學之分，每個階段都很重要，不分高低貴賤。同樣，太極拳教學也分階段，老師要懷有仁愛之心，在自己所處的教學階段，對學生傾囊相授，才能使太極拳的技藝真正得以延續。

博採眾長、教學相長

博採眾長，兼容並蓄，這是小至一個人，大至一個民族、一個國家不斷向前發展的原因之一，也是社會不斷向前發展的原因之一。一名太極拳老師，更應該以此為自己提高和進步的動力源泉。

太極拳博大精深，由無極椿、太極拳架和修為組成。習練太極拳不但要學習「拳論」、「拳經」、「拳譜」，還要廣泛瞭解、掌握各學科的知識，提升綜合素質，加深對太極拳的理解和掌握。

需要指出的是。一個老師，可以有數以百計的學生；一個學生，在不同時期也有不同的老

師。老師要允許自己的學生到外面去投師訪友，轉益多學，博採眾長。

《學記》有言：「學然後知不足，教然後知困。知不足，然後能自反也；知困，然後能自強也。故曰：教學相長也。」可見教學相長是古人就很重視的教育原則。

教和學是一個互相促進的過程，作為一名好的太極拳老師，要看到學生有值得老師學習的地方，虛心學習他們的優點來彌補自己的不足之處；鼓勵學生發表自己的見解，營造平等交流的氛圍。學生的提問，也往往能激發師者新的感悟，實現師生的共同成長。

韓愈《師說》曰：「聖人無常師。孔子師郯子、萇弘、師襄、老聃。郯子之徒，其賢不及孔子。孔子曰：三人行，則必有我師。是故弟子不必不如師，師不必賢於弟子，聞道有先後，術業有專攻，如是而已。」

傳統武術教學的現狀，從得失方面來看，失大於得，主要是不少傳統武術絕技逐漸失傳。僅以太極拳教學為例，這枚中華璀璨的瑰寶，本應在新時代放射出更加奪目的光彩，然而事實並非

如此。說現在的太極拳形似多、神似少、氣韻不足也許言過其實，說太極拳向著體操化、舞蹈化方向發展則一點也不為過。這種狀況的發生，一定是傳統武術的教與學之間出現了問題，是傳統武術間的師與生、授與受、教與學之間的關係不順暢、不和諧、不精准所導致。因此，我們應重新思考，怎樣的師生關係才有助於太極拳在當下的傳承。

師者為範：大格局

「桃李不言，下自成蹊。」為師者，首要為德。太極拳的教學，最有效的莫過於言傳身教。

在太極拳的教與學中，學生的收穫與成績，除了自身努力外，相當程度上要依靠所拜之師的傳授和指導。得一良師，如黑夜明燈。否則，有可能誤入歧途。師者為範。就是德行上要做典範，舉止上要做模範，拳術上要做示範，要求上要做規範。只有這樣，才能以德引導，讓學生自覺自願地學習太極拳。

學習太極拳，首先要學的不是技巧，而是佈局。如果把學習太極拳當作一盤棋，那麼其關鍵在於對棋局的整體部署和把控。先予後取的度量、統籌全域的高度、運籌帷幄的方略和決勝千里的氣勢是棋局制勝的先決條件。

金庸先生的經典武俠作品中暗含了不少教育的藝術，且以《射雕英雄傳》中郭靖的求學之路

為例，淺析一二。眾所周知，在《射雕英雄傳》中，江南七怪是郭靖的武學啟蒙老師，在蒙古教

他武功。七怪的武功不高，自然教不了他一流的功夫，特別是內功。就在這時，郭靖結識了全真

教的高手馬鈺，馬道長教了他內功，使他內功大進。隨後郭靖又在機緣巧合之下跟著洪七公學到

了降龍十八掌，武功越學越強。要知道，在當時的江湖上，門戶之見是很深的。做徒弟的跟著別

人學武功，那等於是直接在否定自己的師父。但是郭靖的師父們卻一心為郭靖的進步而感到高

興，這就是大格局、大情懷、大智慧。

學優為問：大智慧

何為學生？求知、求學、求變、求索、求道者也。那麼什麼是好學生呢？學優為問，一個肯

開口問問題，善於發現問題、思考問題，解決問題的學生一定是一個好學生。

仍然以郭靖為例，作為學生的郭靖雖然「天資愚鈍」，但為人和善，直率坦誠，有恒心，有

毅力，而且不懂就問，對於曾經教授過自己的師父們更是敬之重之，終成一代巨俠。

對於學生而言，一個好的心態決定了學習者的學習態度，也決定了學習者的學習成績、進步

空間和修養境界。「急於求成，想一口氣吃成胖子」或「三天打魚，兩天曬網」都是不利於學習

的。學習，必須擺正自己的心態，態度謙卑勤學好問，還要多思而敏捷。在《論語》中，魯哀公

和季康子分別問孔子最好學的學生是誰，孔子回答：顏淵。顏淵為什麼能夠成為孔子最喜歡的學

生呢？因為他安貧樂道，敏事慎言，見賢思齊。

光復曾遇多位青年武術愛好者，都是自幼便練習各種拳術，擅長擒拿格鬥，當時他們面對太極推手一籌莫展，遂執意拜光復為師學藝。學生們皆天資聰慧，刻苦鑽研，進步很快。十年後，都來問光復：「師父，我跟隨您十年了，我是否可以滿師？是否可以帶徒？」答案是肯定的。後因機緣，這些青年學生拜入其他太極名家門下繼續深造。

大學生者，求大學問、求大道理、求大技能、求大路徑乃至大變革。如同國學大家王國維在《人間詞話》中所提出的學習三境界。

第一境界是：「昨夜西風凋碧樹，獨上高樓，望盡天涯路。」做學問成大事業者，首先要有執著的追求，登高望遠，瞰察路徑，明確目標與方向，瞭解事物的概貌。

第二境界是：「衣帶漸寬終不悔，為伊消得人憔悴。」做學問、成大事業者，不是輕而易舉做到的，必須堅定不移，經歷過一番辛苦，廢寢忘食，孜孜以求。

第三境界是：「驀然回首，那人卻在，燈火闌珊處。」做學問、成大事業者，必須有專注的精神，反復追尋、研究，下足功夫，自然會豁然貫通，學有所得。

其實，太極拳的老師與學生在對待太極拳的教與學時，如果能夠在教學、求學、治學的態度上高度一致、相互理解，那麼必然能夠構建出良好的師生關係。

師學相長：大境界

「師無恒是，生無恒問。」這是我對師生辯證關係的理解。光復一直強調，同一位老師教授不同的學生，同一位學生向不同的老師學習，這都是學習的必經之路，都是很正常的，老師千萬不要把學生當作自己的私有財產。

學生，跟隨老師學習的時候要做到「親其師，信其道」。有些學生跟隨老師練了五六年，有了一些體會後，用沒有拳理基礎的自創方法來鍛煉而耽誤了本宗學習；有些學生練了五六年收效甚微，對太極拳理還是一知半解，就一味的認為是老師技有所藏；也有學生隨學五六年後，在他處遇到一個人或讀到一本書，接觸後開始對之前所學有所領悟，便認為自己的老師德薄才疏，而忘記了學習是一個量變到質變的過程。

歷史上傳統武術的傳承，都是拜師學藝，師徒相授，雙方都需要承擔各自的責任和義務。各門派也都有各自的門規，有些甚至十分森嚴，由此形成了十分緊密的師徒關係。隨著歷史的發展及傳統武術功用的轉變，從前拜師習武，一榮俱榮，一損俱損，關乎身家性命的那種緊密的師徒關係開始有所改變。發展到現當代，則更多地轉化為相對寬鬆的師生關係了。

眼下，太極拳的老師，似乎以為將太極拳的架式教全了，就算是對得起學生了，於是，若學

生學業不精，老師就認為是學生不勤奮刻苦，或者天智愚鈍，不是學太極拳的料，而學生則認為老師老師不敬業，有保留，或者老師功夫本來就不行。於是，師生關係便成了油與水的關係。

關於太極拳的教學，坊間有「吃人參教拳」的說法，可見傳統武術的教授確實是一件勞心勞力勞神的事。正是由於這種不易，老師對好的學生一般都十分看重，輕易不肯放手。而有些學生功夫達到一定程度後，又往往想跳出師門轉投他師或自立門戶。這些都容易造成師生矛盾，需要特別重視並認真地處理，才可能形成良好的師生關係。

太極拳是一門修身養性的技藝，能否正確處理好師生之間的關係，也從一個側面反映出習武之人的修行。老師與學生襟懷開闊有利於師生關係間的和諧發展，有利於傳統武術的發展傳承。

無極樁鍛煉對太極拳推手的影響

古人云：「太極拳，步步是樁。」想要練好太極拳，提升拳術水平，領悟太極內涵，就必須先練好無極樁，而無極樁良好的基礎對太極拳推手的提升非常有幫助。

針對太極拳的各個學習階段應當把握哪些要領、如何有序鍛煉、關鍵節點在哪裡等問題，筆者總結了太極拳推手訓練的三部曲與無極樁根基的關係，希望能拋磚引玉，對各位同道有所幫助和啟發！

太極拳推手——生根訓練

太極十三勢——掤、攦、擠、按、肘、挒、採、靠（八法），前進、後退、左顧、右盼、中定（五步），是太極拳拳架、推手的基本功，也是太極拳推手的初級階段必須要掌握和理解的，太極十三勢的手法、身法、步法訓練也是基礎中的基礎。對掌握和瞭解十三勢的訓練是至關重要的。

在太極拳推手過程中，雙方一般都不希望去硬沖、硬拼、硬頂，而是用一種能伸能屈的、螺旋式的意念、意氣和十三勢來接應對方的來力來勁。但往往知易行難！

其實從十三勢訓練著手，就要處處運用和考慮到「勢」。《說文解字》中說：「勢者，盛力權也。」自古以來，兵家拳家無不重勢。能壓住敵勢，即可謂「奪勢」，那功夫就深了，非常人可為之。

太極拳首練的功夫，正是練勢的功夫。需不斷積累對「勢」的感悟！

各門各派都有很好的對「勢」的訓練方法，無極椿就是其中之一非常簡單明瞭，在剛起步階段，需要堅持數年時間，從手上的「八法」訓練通過身體足五里穴引「深」到腳底湧泉穴的「五步」，從腳底湧泉穴著手訓練無根到有根。

腳底有根才能在練太極拳過程中產生一種勢能，同樣腳底生根就會減少身體重量對膝蓋的壓力，所以，用正確的方法練習太極拳不會把膝蓋練壞。

在這漫長的無極椿訓練過程中，千萬不可因為耐不住枯燥無味的訓練，而在手上（八法）找一些所謂的捷徑鍛煉，如擒拿、反關節、爆發力等太極以外的手法訓練，以求速效！這反而是捨本逐末，只能是欲速則不達。切記，太極拳不獨以手法為強項。

腳底生根後又要訓練有根變無根，最後達到周身輕靈。這才是真正對「勢能」的訓練！勢，是內

勁的載體，所謂「太極借天不借地，借地始終藝不高」也是講的這個「勢能」訓練。無極樁無根生有

根、有根變無根、周身輕靈這三個階段，是很重要又很漫長的過程！

太極拳推手—胯的訓練

太極拳的虛領頂勁，含胸拔背，沉肩垂肘，收腹斂臀，逢轉必沉，等等都是對身法訓練的基

本要求，但在這眾多要求中，核心是如何用胯。通過身法對胯的訓練，勢能會更大更強。在這階

段的訓練過程中，腳底生根是基礎，如果腳下沒有生根，就很難做到身法的開胯、合胯和沉胯。

胯開不了，身體關節僵硬，身體重心又全部壓在膝蓋上，就會導致膝蓋疼痛。用胯的檢驗標準

是：被對方控制後，自己能否通過一個開胯化解對方的力量。

胯要如何開？怎麼合？怎麼沉？對於大多數太極拳練習者而言是求而又不得知！如果不是堅

持數年站樁訓練，很難達到腳底生根的效果，達不到腳底生根，就難做到開胯、合胯與沉胯。所

以必須堅持練習無極樁，讓腳底生根，從而做到胯的開、合、沉。開胯的要訣是會陰穴的氣要沉

到照海穴。太極腰、太極胯、太極襠，關鍵都在會陰穴的氣能否沉到照海穴。

遺憾的是在通向腳底生根的鍛煉過程中，很多人會半途而廢。因為剛開始訓練樁功時，腳底

越用力，地面的反作用力越大，腳底就越比平時更粘不住地面，越粘不住地面，就越開不了胯、

合不住胯、沉不住胯。

太極拳鍛煉是一環接一環的，前面沒有練到位，後面的就做不好。做到了

腳底生根，才能做到開胯、合胯、沉胯，身體才能有一個支點，而這個支點才能發揮「牽動四兩拔千斤」等功效。（這裡需要指出，重心和支點不同，重心是虛實的變換。）有些學員由於沒有找到正確的練習方法，或者由於沒有耐心、恒心導致半途而廢。針對這種現象，我要告訴大家的是，端正自己，拜訪明師，虛心求教，踏實求證，互信互參，持之以恆才是重要的學習法門。

太極拳推手—勢的訓練：

陰陽是太極的本源，陰陽在太極拳法中表現為開、合。故太極拳譜中說：「太極拳法勢出以開合為本。出手為開，開中有合；回手為合，合中含開。」所謂「陰陽合能打人」。勢起當精、氣、神為先，身法、步法、眼法，達到「合一」，才能使對方處於我的感知和控制範圍之內，能讓他被我「合住」。

但怎樣才能真正做到與對方陰陽相合，達到彼此合一？筆者認為，推手時必須放下對勝負的執著，「揣而銳之，不可常保」，要以平和的心態，聚精會神地訓練合力之法，這樣才能做到又開又合。「開合」是太極拳鍛煉一個很重要的關鍵，但是如何是「開」，如何是「合」？「外三合內三合」是每一本太極拳書籍上都會提到的要求，但很多人卻是在有限的局部範圍之內尋找，而沒有考慮如何與對手互動「開合」，最終達到雙方「合一」，這一點在其他書中也鮮有詳盡的說明。在無極樁訓練體系中，「開合」完全取決於耳朵、觸覺和心的「聽勁」。聽勁可以穿越時間和空間，直接到達虛空。我們閉上眼睛來聽勁是用智慧靈性來導引我們身心的一種特殊的修

煉。在站無極樁時，心一定要靜下來。心靜下來，和耳朵、觸覺一起來「聽」，慢慢聽，達到全方位的物我合一，放大如虛空，縮小則無內。還需要指出的是，既然太極拳推手是根據對手的變化而變化，那麼首先要做的就是了解對方的意圖，找出對方的弱點，「知己知彼，百戰不殆」。

太極拳推手特別強調的是知彼、合一、得勢。聽勁就是保證和對方合一的一個非常重要的因素。

莊子講述心齋時說：「無聽之以耳，而聽之以心。無聽之以心，而聽之以氣。」這和太極拳訓練的感知是同樣的道理，其實真正的高手不需要與身體接觸就已知彼，完全是靠一種氣勢來體會感知，這樣的境界，能達到之人如鳳毛麟角。

最後再回到太極拳推手的根基——無極樁。「身體空透，精神飽滿」是精氣充盈後的自然顯現，是無極樁內功訓練的成果。這句話可以形象地理解為太極拳的戰略戰術，不在乎對對方造成一手一足的重創，而著眼於攪動其整體的平衡。因此，在太極拳推手中，與對方一搭手，不論是從上盤、中盤還是下盤入手，都要走與對方「合一」的過程。「知其力，用其勢」，就是隨時隨地切入、攪動其平衡的著手點。

聽勁對太極拳推手的重要性，請各位太極拳練習者一定要高度重視。在無極樁鍛煉過程中，聽勁和精、氣、神的訓練，同樣非常重要。太極拳的聽勁是全方位的，真正能做到其大無外、其小無內。訓練聽勁可從腳底照海穴開始，上升，聽到尾間穴，再上升到大椎穴，聽遍全身，能使人外相莊嚴圓滿，神清氣爽。

內功淺述

「外功」和「內功」的武功概念源於黃宗羲的《王征南墓誌銘》。金庸先生的《倚天屠龍記》裡有一段話，介紹了「外功」和「內功」的區別和關係：「拳腳兵刃固可偷學，內功一道卻講究體內氣息運行，便是眼睜睜的瞧著旁人打坐靜修，瞧上十年八年，又怎知他內息如何調勻、周天如何搬運？因此外功可偷學，內功卻是偷學不來的。」

「練拳不練功，到老一場空」這是各行各業都在講的話，在武術界則猶為重要。「內功」是什麼？怎麼練？要達到什麼標準？一直是習武者想要弄明白的事情。

「一層付出，一層收穫；一層內功，一層理解；一層境界，一層感悟」，習武者千萬要記住。

對內功的認識

企業經常講我們要練好「內功」；學武之人也經常說到需要練好「內功」。其實內功就是我們日常生活中每天習慣的動作。只要方法對頭，做上成千上萬遍，堅持數年的鍛煉，就是一種內功。

如北宋文學家歐陽修筆下賣油翁，老翁把一枚銅錢蓋在葫蘆口上，慢慢地用油杓舀油注入葫蘆裡，油從錢孔注入而錢不濕。收錄於《虞初新志‧秋聲詩自序》中的《口技》寫的是一場精彩的口技表演，表演者用口技描摹了一組生活場景：一家四口人由夢而醒，由醒而夢，著火後眾人

的慌亂惶恐。忽然醒木一拍，各種聲響全部消失了，撤去屏風一看裡面只有一個人、一張桌子、一把椅子、一把扇子、一塊醒木而已。籃球運動員每天進行數千次正規投籃基礎訓練，幾年下來，投籃的命中率便會有所提高。太極拳不僅僅是一種文化，更是一種功夫，一種內功，是可以用來派用場的，而非一種知識。在掌握正確的練習方法後，需要刻苦鍛煉，需要付出大量的精力、時間和汗水，才能有所成。

對「世界」的認識

《莊子·秋水》：「井蛙不可以語於海者，拘於虛也;夏蟲不可以語於冰者，篤於時也。」

井蛙的活動世界只限於井，夏蟲的壽命世界只限於一年三季，它們以自己所見為正確，世界的五彩繽紛，在它們的意識中便是不存在的，也就是「無」。井蛙與夏蟲認為的不存在，在人類看來卻是存在著的，無並非是無。人類知道，這是因為它們的感知系統受到了局限。

其實人類與井蛙夏蟲又有何不同呢？只是人類的井大了些、夏長了些吧。每一個感知系統都是有局限的，如果不接受教育，自己也不努力學習，人一樣有自己無知的一面，也有自己意識中自我感知的無。

有著兩千多年歷史的傳統中醫經絡療法曾經不被國內外專家學者所認可，其主要原因在於一些所謂的學術權威們認為中醫的診療依據缺乏科學實驗、以及嚴密邏輯論證基礎的支撐。然而，

隨著科技的進步和認知的提升，中醫的科學性和優越性開始全面體現，為大眾所接受和重視。

2018年，美國科學家在《Scientific Reports》雜誌上發表論文，宣佈發現了人體內一個未知的「新器官」——充滿流體的間質組織，他們利用最新技術發現了一條「液體流動的高速公路」。這一新聞發佈後，引起轟動，美國所有主流媒體，科技媒體全部為之振奮，國內媒體也進行了相關報道。

以紐約大學為首的研究團隊表示，這一新發現的質液網絡遍佈全身，它們所處的位置有：皮膚表層下方；沿著消化道、肺和泌尿系統；圍繞動脈，靜脈和肌肉之間的筋膜。很多人認為，這就是中醫所講的經絡。

研究人員解釋稱，長期以來，科學家在解剖過程中，無意識地破壞了間質組織的結構，當其中的液體被排空，放在顯微鏡下觀察時，它們僅是一層簡單的結締組織，因此，人們從未意識到它們的存在。

這次發現是對人體普遍聯繫方式的一種描述。宏觀的層次就是神經和血管，微觀的就是十四經脈，它們主要是由組織間隙組成，上連神經和血管，下接局部細胞，直接關係著細胞的生死存亡。因為人體含有70%的水，所有細胞都浸潤在組織液當中，整體的普遍聯繫就是通過連續在全身的水來實現的，所以，中醫還有全身無處不經絡之說。

事實上，中藥就是通過疏通經絡來治病的，這與西藥用直接殺死病變細胞的藥理有著根本的

不同。可以這樣說，證明了經絡的存在，也就間接證明了中藥藥理的科學性。中醫的科學性越來越被證明，中醫的優越性開始全面體現。

如何練好內功

大道至簡，內功很簡單。「外練筋骨皮，內練一口氣」，所以練內功應該首先將一呼一吸練好。

「精氣神」是人的靈魂，也是內功的體現，但精氣神在鍛煉過程中，意念的作用非常大。意念靠什麼來表現，就是靠我們的耳朵來配合。耳朵的聽勁訓練同樣也非常重要。

再有就是有緣分有福氣遇到真正的明師。在掌握正確的方法的前提下，堅持五年到八年以上，一定會練出真正的內功。內功是鍛煉身體內部器官的一種方法，並非一定是金鐘罩鐵布衫之類的護體硬氣功，練好內功後也不是刀槍不入，但內功確是百功之宗，武學之根基。

太極拳的「勢」與「式」

前輩宗師早就指出：「太極拳不在樣式而在氣勢」。

太極的「勢」與「式」不僅有內外之分，動靜之分，更重要的是形神之別。

勢和式的區別：「勢」與「式」是二合一、一分二的關係，動靜相交。因此相互蘊含，相互轉化。見下表。

從更高的層面理解，

式	勢
是一種外表的動作、一個載體。是有方向、有聚焦、時有時斷的一種力！	是由內而外。勢有方向卻無定向，有聚焦卻無著力點，如大江大海之水滔滔不絕！是洶湧澎湃的一種能量。
式為形。式是勢的表像；式起於勢裡；所謂式者，形之靜也。式中蘊勢，式是勢的外化形態，形態之"式"裡蘊藏著能量之"勢"	勢為能。勢是式的內涵；勢藏於式中；所謂勢者，形之動也。勢中含式，勢是式的內在動能，能量之"勢"需要形態之"式"來承載體現
"式"是載體。例如，去北京需要坐飛機、汽車、火車等等（載體）。但到了目的地，我們在一起交流的必定是所到目的地的景點或目標，而決不是交流載體。因此，各式太極拳的"式"都是載體（陳、楊、吳、武、孫式，88、85、48、24等等）。	太極拳的"勢"，是需要在正確方法的鍛煉下，經過持續數年的時間才能訓練出來的。但載體同樣也非常重要，也是必不可少的，沒有載體，我們到不了目的地。
太極拳的式是外露的看得見的	太極拳的勢是內斂的看不見而又能真正感受到的

儘管大家練的「式」不同，但因為太極拳的內涵是相同的，所以必須要堅持鍛煉太極拳的十三「勢」。如果不堅持鍛煉太極十三勢，過若干年後「式」太極拳將會越來越多。

論太極拳的普及和提高

太極拳進入蓬勃發展的時代

太極拳，入選聯合國教科文組織人類非物質文化遺產代表作名錄，是一種內外兼修、以內為主的傳統拳術。太極拳之博幾乎大能為所有的人提供寬廣的活動空間，無論是競賽、娛樂，還是健身、養生，還是學習中國的傳統文化。

太極拳之精深又體現在技擊、止戈為武以及修身養性方面，為那些有志於「上武得道」的人提供了更為廣闊的修行空間。

隨著改革開放的力度不斷加大，太極拳也迎來了難得的發展機遇，進入推廣普及期。全民健身理念逐漸深入人心，太極拳運動更是蓬勃發展，不僅國內演練太極拳之風盛行，太極拳大師們還走出國門，將太極拳這一國之瑰寶傳播海外。

目前太極拳普及後需要繼續提高的問題

1、太極拳老師的素質有待提升

隨著社會的發展，人們對強身健體、修身養性的偏重，太極拳的健身和技擊功能的矛盾狀況日益突出。雖然攻防格鬥一直是太極拳的基本功能，但在群眾體育活動開展的背景下，隨著簡化太極拳及各種競賽套路的普及發展，太極拳逐漸演變成了競賽、娛樂、健身、防病的太極拳操；而太極拳攻防格鬥和歸元合道的功能則日益不顯。單就太極拳本身而言，可以說是普及有餘，提高不足，使得太極拳面臨發展失衡的境地。

我們練的太極拳是否有內涵，是否有精氣神，是鍛煉太極拳的一個衡量標準，在太極拳的傳承當中發揮著至關重要的作用。修煉太極拳如果不從「精、氣、神」著手，不把「精、氣、神」練上身，那將永遠是門外漢。

近三十年來，新編太極拳架套路的新書越來越多，表面上看這對太極拳練習者有一定的幫助，而實際上剛接觸太極拳的練習者卻是一頭霧水，雲裡霧裡，找不到學習的規則、規律、規範。太極拳老師需要高度重視，要幫助太極拳愛好者尋找太極拳的本性。

2、太極拳練習者須選一位好老師。

太極拳的練習者們需要注意，選一位好老師非常重要。目前社會上有一部分的太極拳老師對太極拳沒有經過系統的學習和培訓，甚至連太極拳的基本知識是什麼都沒搞清楚就開館收徒。習拳最貴明理。拜師學藝首先要瞭解這個老師人品如何，因為德為道之用，德行不俱足的人，是不可能打好太極拳的。其次也要瞭解該老師對太極拳理解的程度如何，是否真正掌握了太極拳內涵。最後，反觀自身對太極拳的認識如何，能否靜下心來學習太極拳，認知程度、心態的好壞決定你能夠達到的境界。

3、管理部門的工作要與時俱進。

若要更好地普及太極拳，目前最缺的是真正懂太極拳的老師，政府有關職能部門和各地武術協會應通過走出去和請進來的方法，加強對太極拳老師的培訓與管理，提高太極拳教練員的准入門檻。為健身，養生，習武等各層次的太極拳愛好者的學習打好基礎，做好師資隊伍的管理工作。

推廣太極拳會面臨很多問題，比如一提到太極拳，首先給人的印象就是它可以強身健體，但對真正的太極拳內涵瞭解太少，現在還有一種慣性思維，認為太極拳是公園裡的老頭老太才練。

其實太極拳不僅僅是廣場上的老年人健身鍛煉之用，更是對廣大青少年的完美人格的建立有著非常獨到的好處，特別是對年輕人身心健康鍛煉有著無可替代的作用。

正本清源和發展太極拳

太極拳需要普及、發展，但更需要提高。普及可以使更多的人練太極拳，達到全民健身的目的。但太極拳沒有提高便不可能發展。畢竟以太極命名的運動鍛煉與其他體育運動項目有著本質的區別。

太極拳究竟該如何提高，也是爭論較多、見仁見智的問題。大家公認太極拳博大精深，但既然承認就要用心去研究，要思考、要練習、更要體悟。要用太極的道理用太極的思維來學、練太極拳。

太極拳的最終目是使練習者內止懦、外止暴，進而以武入道。太極拳的提高，有賴於那些有志傳承傳統武術，發自內心地喜愛正確清醒地認識太極拳，且不為名利、耐得住寂寞的有志之士。

太極拳的普及和提高，對於弘揚中國傳統文化、提高人們的生活質量、弘揚民族傳統美德、增強新時代社會凝聚力、構建新時代和諧社會等都具有十分重要的意義。

第四章 無極樁鍛煉問答

問：您提到習練無極樁有「扶助正氣，調和臟腑，疏通經絡」的功效，請問在什麼時候鍛煉、每天練幾次，每次練多久效果最佳？

答：從中醫學「子午流注」的理論來看，一天中的子、午、卯、酉這四個時辰是練功的最佳時刻。「子午守靜功，卯酉幹沐浴」（子、午為陰陽交替之時，卯、酉為陰陽平衡之時）。

夜裡11點到1點為子時，此時陰盡而陽氣初生。這時練功有助於培育陽氣。陽痿和體弱者，子時練功可助長陽氣。

根據中醫藏象學說，五臟配五行，子時屬木，肝膽之氣，陽氣生髮，所以肝膽有病變者也可選擇子時練功。

上午11點至下午1點為午時，此時是陽盛至極時刻，心經在此時最旺，心火盛而氣血旺。此時練功有助於心臟的保健，所以體虛或心臟病患者可於午時選擇飯前練功。

早晨5點至7點為卯時，此時氣血旺於大腸經。肺與大腸相表裡，肺主氣，卯時練功可增強肺功能。

下午5時至7點為酉時，此時氣血旺於腎經。腎為先天之氣的發源地，是元氣之根。酉時練功能補腎，增強腎臟功能，對扶助元氣頗有益處。

自然界一年四季春生、夏長、秋收、冬藏，人體氣血動態變化的規律亦與自然規律保持一

致，這就是「天人合一」。春暖生髮，氣血由下向上，夏熱盛壯，氣血由內向外，故春夏時節抓緊練功，氣血易通全身。

每天練功的次數，可根據病情、體質、工作性質、居住環境等情況而定。

想要保健，最好早晚都練（只練一次也可），每次不少於30分鐘。

若想治病，每次必須練足一小時以上。練功還要注意循序漸進，量力而行。

初學者，每次站功起碼要30分鐘以上，逐步增加時間，這樣內氣才發動得比較好。

自己和父母的生日、一年中的二十四節氣日都是練功的好時間。

問：太極十三勢中的五種步法——進、退、顧、盼、定對應了五個方位，在練習無極樁時對

方位有沒有要求？

答：練功講究方向性。練習拳架、走八卦方位主要是為了做到攻防周密，而在練習無極樁時，不同的方向可以調理身體的不同器官的功能。

根據中醫陰陽五行的理論，肝屬木，方位在東；肺屬金，方位在西；心屬火，方位在南；脾屬土，方位在中；腎屬水，方位在北。練習者可根據自己的病情自行選擇適宜的方位進行鍛煉，練功方向朝東南為最好，也有不少練功者

如肝病患者練功時可面向東以益氣。

無病痛的練習者，

採用南北向。前人認為南與東南為陽氣生髮之向，可采日月精華，補火溫中，壯益元陽。

問：練無極椿時有哪幾些事項需要特別注意？

答：（1）在鍛煉結束後，如果身上有汗水一定要擦乾，尤其是脖子後面大椎穴處的汗水。在夏天，鍛煉後要擦乾汗水但不能立即去洗澡，應該至少要等半小時。

（2）所謂「避風如避箭」。在練習站椿時要儘量避免直接面對著電風扇、空調或風口，否則易感風寒。在室外練習還要儘量避開颱風、雷鳴、閃電等天氣。

（3）中醫有「飽傷胃，餓傷氣」一說。站椿宜在飯前半小時或飯後半小時進行。

（4）練習期間最好減少或者避免房事。

（5）心臟病患者不可過度練習。

（6）收功之後，可搓熱雙手，撫摩膝蓋，甩甩手臂，揉揉腹部。

（7）前期鍛煉不要行氣、意守，就不會出偏差。

（8）晚上鍛煉自己不熟悉的地方不能練功，要去自己熟悉的地方。結束後必須要在原地等一會，讓散發出去的能量收回來。

問：無極樁鍛煉中脈是怎麼回事？具體有哪些竅穴？

答：中脈是身體任、督、帶、沖四脈的總稱，上面有九個竅穴非常重要，無極樁修習到高級階段時必須瞭解。

1、百會。在頭頂、與陽竅（又名頂竅，位於百會與囟門之間）密切相關。因為陽竅是「氣與勁合，統一於『靈』」的關鍵。陽竅若開，自然氣順勁活。陽氣升入百會，就會有周身輕靈之感。

2、總竅。又名泥丸宮，位於上丹田與玉枕關之間常守此竅，能使「神意交會，真氣歸中」，從而臻至神照全體、氣潤周身、內外明澈，意靜心空的狀態。

3、祖竅。又稱上丹田，位於兩眼之間，人的意念活動都要通過此竅，是意的中心，真氣的根源、生命活動的核心，至關重要。守之能祛病，可延年。

4、玉枕關。又名「神竅」，是「神」的中心，在後腦枕骨中間，與上丹田前後相對。此處是生命緊要之處，如果受到損傷，後果嚴重，輕則會導致神志不清，重則有性命之憂。另外，此關不能和屬膀胱經的玉枕穴畫等號。

5、中丹田。在胸部膻中穴上，是形的中心。人如突然受驚，形氣散亂，往往會不自覺地以手撫胸，就是和此竅有關係。此竅若開，就能讓人心胸開闊，形舒體展，經氣通順。

6、夾脊關。位於後背兩肩胛骨中間的脊椎骨之中，與中丹田平行相對，是「勢」的中心。

7、下丹田。在臍下，是衛氣的中心，力之根源所在。氣如不歸中心，則氣息散亂而力無

根。所以，練太極拳的第一步就要求能氣沉丹田。

8、命門。又稱尾閭關，在腰椎之內，與下丹田平行相對，「命意源頭在腰隙」，是「勁」的中心。太極拳素有「腰為第一主宰」之說，腰一動，整體無有不動，四肢的活動都與腰息息相關，但要注意，不可與命門穴混為一談。

9、會陰穴。位於襠部兩陰之間，是形與勢合，統一於虛」的關鍵所在。形鬆勢展則能竅，打通此竅，能高效率地接收地氣。

「虛」，據說如此可使陰氣降至會陰穴。另有「陰竅」之說，認為會陰穴與肛門之間的部位為陰

另外需要指出的是，有關丹田的位置說法不一，光復認為，古人稱丹田為「田」應該是希望

我們練功者不必太講究某個點的精確位置。

九個竅穴分佈於身軀的任、督、帶、沖四脈，蘊含著太極陰陽五行之理。

佛教裡面的中脈和無極樁的中脈法還是有很大差距的。

佛教的中脈又被稱為「命脈」「大道脈」，這些名稱都表示中脈的重要性和功能性。比如「命脈」即表示中脈為一切眾生之命根，這裡指其重要性，「大道脈」則代表中脈為成佛之捷徑，這裡是指其功能性。修持佛法的第一大成就是開通中脈。中脈開通後，行者不光是神通俱足，而且生死涅槃已無差別，這不是我們無極樁鍛煉者所追求的。

無極樁的中脈提法主要是為了強身健體。

問：蔡老師，您對準備學習和正在學習太極拳的朋友有什麼好的建議？

答：在這裡我談一點我學習太極拳的體會，供正在學習和準備學習太極拳的朋友們作參考！

練太極拳要理解三句話：明拳理，找明師，調心態。

第一，明拳理。練太極拳者必須明白太極拳的拳理，無極、太極和陰陽是太極拳理論和實踐的三大基石，整個太極拳的體系就是在此基礎上展開的。所以我們必須在這三個概念上下功夫，體悟三者之間的關係，搞明白其內涵，這是學好太極拳的關鍵之所在。

至於太極拳動功、靜功怎麼練都是一些輔助的運動方法而已。

第二，找明師。太極拳十三勢（注意，不是十三式）就是指掤、攦、擠、按、採、挒、肘、靠八法，以及進、退、顧、盼、定五步。不管練哪門哪派哪式的太極拳，其實都是圍繞著這十三勢來鍛煉。

所以我們常說：天下太極是一家！

有不少人告訴我，練習太極拳把膝蓋練壞了。其實，不是練太極拳把膝蓋練壞了，而是因為練拳的人不懂太極拳柔慢輕勻、

民師、名師與明師的區別

民師	名師	明師
無名氣	有名氣	無名氣/有名氣
公園很多	民間不少	相聚看緣分
求名利/不求名利	有想法	有智慧
憑自己體會講解	善於講理論	實踐出真知
不懂陰陽	能分辨陰陽	能指點迷津
不明拳理	有神秘感	有悟性，能開心鎖
外形為主	內外兼修	內外兼修，以內為主
授業	傳道授業	傳道授業解惑

鬆散通空的練習方法，沒有真正掌握「腰為主宰」「用意不用力」等要領而導致的運動損傷，最後卻歸咎於太極拳，這是對太極拳的冤枉和誤解。

「大道至簡」，關鍵是你們能否有緣、有福找到明師。

問：您是如何開始鑽研無極樁的？

答：我在練太極拳的過程中發現，一切拳種、套路，包括各式太極拳，基礎都是無極樁。所以，我開始研究無極樁。在研究過程中，我得到了何基洪老師和師兄弟們的支持，特別是蔡松芳老師，他給了我很多幫助和指導，是將無極樁向社會公開推廣的第一人。

問：太極拳已經成為大眾比較熟悉的拳種，全世界有很多人在練習，但人們對無極樁還比較陌生，您能簡單介紹一下嗎？

答：無極樁是適合全年齡段人群的一個功法。無極樁簡單易學，五到十分鐘就可以把三個外形動作學完。如果你願意下功夫、想獲得更好的功效，無極樁可以練一輩子。說簡單，是因為它動作外形簡單；但要深入研究，它又有很多內涵可學可練。

目前社會上有各式各樣的太極拳，但核心就是太極十三勢，而基礎就是無極樁。站樁最早記載於《黃帝內經・上古天真論》中：「余聞上古有真人者，提挈天地，把握陰陽，呼吸精氣，獨立守神，肌肉若一，故能壽敝天地，無有終時，此其道生。」無論養生還是技擊，站樁都是不二選擇。

附錄一——我的太極情緣

我與太極結緣四十年之久，其間得益於馬振宗、何基洪、蔡松芳等多位前輩恩師之言傳身教。

他們德行高尚，身懷絕技，為弘揚太極而孜孜以求。

高山仰止，景行行止。雖不能至，然心嚮往之。光復當年暗暗立志苦練，欲登太極之峰巔，悟太極之奧妙。感謝太極，我練太極意，太極煉我心，術道同時進，根基向下伸。從青春年少至花甲之時，寒來暑往，未敢一日懈怠。在持續學習的同時，還能吸收儒、釋、道各家之精髓，以不斷提升個人的修養，力追神形俱妙、運化隨心之境界。幾十年的習拳悟道，使我深感中華文化之高妙莫過於太極。亦知有天在上，難得山能齊。拳到神明處，太極歸無極。

緣起習武

我出生於一個非常傳統的知識分子家庭，父輩、祖輩世代以教書和行醫為業。先祖蔡以台是乾隆二十二年的頭名狀元，和紀曉嵐是同窗好友，母親的祖父沈梓是清代一位帝師。我的父母都是教師。「格致誠正，修齊治平，懸壺濟世」，做人正直勇敢，做事光明磊落，一生勤奮努力，窮則獨善其身，達則兼濟天下」，這是我從小受的家教。正是這種年幼時就形成的家學積澱，在我的心裡打下了中國傳統文化和中醫學的深刻烙印。（附圖1～附圖6）

無極樁闡微——太極內功入門捷要

211

附圖1　祖上蔡以台狀元塑像

附圖2　家父題字勉勵光復

我自幼身體孱弱，父母之教，唯有身強體健方能立業行善。故於舞勺之年，拜了中國著名武術家、江南船拳傳人、著名中醫骨傷科醫生周榮江先生（附圖7~附圖10）為師，學習江南船拳。船拳不僅體現了江南水鄉的地域特色，而且綜合了各流派武功的特點。他老人家不僅在武術上悉心教授，還特別注重培養我「貴在堅持」的品格。跟隨周老先生練武的同時，也見識了他懸壺濟世的慈悲心腸。

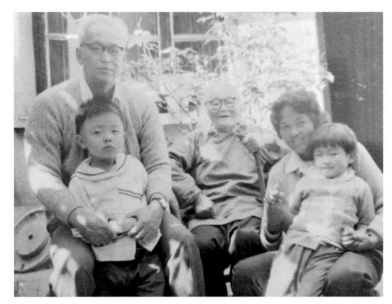

附圖3　1987年，蔡光復的外祖母及家人合影

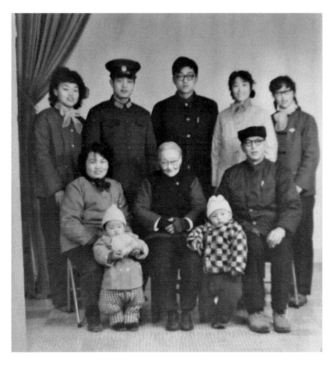

附圖4　1982年全家福，與祖母、父母、妹妹、子女的合影

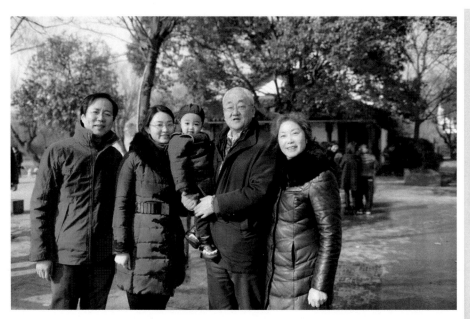

附圖5　2016年大年初一，蔡光復（右二）全家在嘉興南湖
參加慈善活動

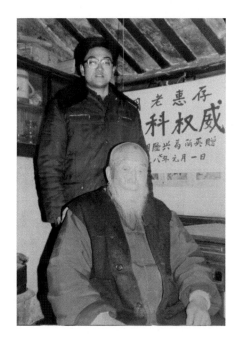

附圖6　1987年12月，蔡光復與師父周榮江

武術使我漸掃羸弱，體壯心健，在周老的引薦下，我又拜著名武術大師李尊恭學練查拳。20

世紀70年代初，又有幸認識了太極名家馬振宗老師。在跟著馬老師學習太極拳的過程中，不僅我的拳技、拳理得到了質的提升，我的人生也改變了軌跡。

1978年春，在馬振宗老師的引領下，我又拜入何基洪老師（附圖二）門下，習練武當葉氏太極拳。何基洪老師一生謙虛向學，八十歲高齡時，還在向楊氏董派太極拳的傳人任剛學習請教。

此後，我又轉益多師，一路追求。蔡松芳老師毫無保留的將無極椿的核心傳授給我，令我感受到一代大師的博大胸襟；為期十八天的嵩山少林功夫強化特訓班對我的意志鍛煉，讓我刻骨銘心；成峰老師的混元功對我提升內功幫助很大；意念大師鐘子良教授和黃績老師的教授讓我思路開闊，他們平日從不張揚，謙虛平和、淡泊豁達。讓我領略到何為高貴的品格。

轉益多師無別語，心胸萬古拓須展。每思及此，我心無比感恩，感祖恩，賜我祖蔭，感師恩，傳道解惑。

光復謹遵師教，幾十年來，拳裡拳外，弘揚武德，棄惡揚善，傳承佈道，助人為樂，國內國外推廣太極拳術和太極精神，為發揚中華傳統文化不遺餘力。光復以為，這是對諸位恩師的最好回報。

附圖7　八十年代，周榮江先生與蔡光復及其學生在嘉興合影

附圖8　1985年，蔡光復帶嘉興衛校的學生們隨周榮江先生練習少林武術

附圖9　20世紀80年代，周榮江先生和蔡光復及其學生於嘉興市原衛生局大院

附圖10　2020年1月，在何基洪老師家中

附圖11　火車票

緣賜明師

當年馬振宗老師有感於我強烈的求知欲，將我帶到上海，讓我拜入何基洪老師門下，這是馬老師的博大胸懷，又是天賜機緣與我。何基洪老師的功夫正如馬老師所言，一個字——高！何老師一身堂正之氣，又謙虛柔和，拳理透徹明瞭，不掖不藏，誨人不倦，是一位真正的明師。

那時我是嘉興第一醫院的某科室負責人，醫院工作繁忙，為了學習太極拳，我放棄了休息時間。

20世紀80年代初，每月工資也就幾十塊，從嘉興去上海要坐火車票快車票價格是兩塊一，慢車票價格是一塊七，晚上睡浴室，住一晚的價格是五角。十載求學路，讓我攢下了整整一飯盒火車票，同時積攢起來的還有我對太極的認識、理解以及與我何基洪老師情同父子的情誼。

有人問我，為什麼你能下得了這個決心？何基洪老師曾告訴我，如果要學好太極拳，沒有十年八年是學不好的。當年，我初出茅廬，曾問我的少林啟蒙老師周榮江老先生：「武術需要練多少時間才能出道？」周老先生反問我：「父母送你上小學以後，你什麼時候能寫一篇像樣的文章？同樣要練好太極拳，學到真諦，不是一件容易的事。太極拳博大精深，拳理深奧、拳藝難求，俗話說「太極十年不出門」，的確如此！

跟老師學習，很重要的是「明道」。古人云：「學而不知道，與不學同；知而不能行，與不知同。」《道德經》言：「上士聞道，勤而行之；中士聞道，若存若亡；下士聞道，大笑之，不笑，不足以為道。」高等智慧的人在聽到「道」了之後，就積極勤勉地實行。因為他知道「道」不是語言能講得清楚的，越講只會越麻煩，然「道不遠人」，它又是可悟可行的。中等智慧的人聽到道了以後，感覺好像懂又好像不懂，半信半疑。下等智慧的人聽到「道」之後就大笑，他嘲笑別人，認為別人是在胡說，就好像他自己什麼都懂，這是因為他不懂所以不屑。老子說，不被嘲笑，就不足以成為「道」了，如果有人真的領悟了什麼是「道」，自然也會笑著說：「原來這就是道。」

現實中不懂「道」的人比比皆是，這同樣也是我們練太極的人應極力避免的。

《論語．里仁》：「子曰：『朝聞道，夕死可矣』」。有這樣的慕道境界，假以時日，有明師指導，訓練揣摩，定可得太極之妙也。若能遵孔子所說，溫故而知新，便亦可以為師矣。

在老師們的悉心教導下，我更加熱愛太極。慶倖此生學了太極，更慶倖上天賜我諸位明師。

緣定無悔

一旦愛上太極，便定了終身，且愈進深，愈感不足。「學而時習之，不亦樂乎？」學習的過程雖漫長，然感受是快樂的，身體是得益的，人生是無悔的。

太極拳作為內家拳之首，是一種自然歸屬，是從道教經書中汲取了精華，引申而來。注重內功和陰陽變化，講求意念、氣勢、形體的協調統一，動作沉穩，姿勢含蓄，勁力渾厚，神意悠然。這些特徵無不與道家的清靜守柔，淡泊無為的主張和道教「煉精化氣、煉氣化神、煉神還虛」的功夫相吻合。太極拳內以養生，外以祛惡，是先賢留給後世的珍貴歷史文化遺產。

大家都知道太極拳能牽動四兩撥千斤，太極拳在走架中要求擯棄拙力，崇尚意氣；推手時，要求牽動四兩撥千斤，用意不用力，達到以小勝大、以弱制強的功效。但要到達這一境界，絕非易事。

太極拳講究後發制人，捨己從人，對方犯我，我不頂不丟，使之無能為力，無所作為；我懂勁聽勁，伺機而動，順勢引進，使對方敗於自己的慣性。

太極拳是智慧的、文明的、知陰守陽，陰陽相濟的頭腦功夫，是高級至形而上的哲拳。

我平時工作繁忙，太極拳只是我的愛好。鄭板橋有一首詩，名為《竹石》：「咬定青山不放鬆，立根原在破岩中，千磨萬擊還堅勁，任爾東西南北風。」竹子百折不饒的精神啟發激勵著我，使我無論工作多忙，始終堅持太極拳訓練。在悟與練的循環往復中，我的功夫漸次提升，我

體會到了老師所口授心傳的：用意不用力、引進落空、合力擊發、鬆沉、懂勁、空透等拳理。

20世紀90年代的一個暮春時節，我收到來自美國北伊利諾斯大學生物系教授克里斯‧赫伯特

教授的來信。克里斯‧赫伯特在信中說：「……有關太極拳的勁，我認為你說得對。你的解釋很

有趣——練太極拳能得到勁，但是必須有正確的鍛煉方法；練太極拳不僅是外在的練習，更重要

的是內在的修煉……」

這類往返於我與克里斯‧赫伯特之間的有關太極拳的探討，已經持續了30多年。30多年

前，美國北伊利諾斯大學生物系教授克里斯‧赫伯特邀請光復訪美講學，我們兩人之間的友誼由

此開始（附圖12~附圖15）。

克里斯‧赫伯特教授，1950年出生，美國人，16歲開始習武，學了不少東西方的各種武術，

最終被中國古老的太極拳吸引。身高1.9米、體重110公斤的克里斯‧赫伯特說，多年來，無論是

在美國工作還是出國講學旅遊，與人切磋武藝時，他一直都難逢對手。可每次與我交流切磋時，

一搭手，他的渾身本事無法施展，有種有勁使不出來的無可奈何之感，令他百思不得其解。當得

知我的這些感受均源自太極推手中的勁時，遠在大洋彼岸的克里斯‧赫伯特開始學習太極拳。

在美國，有很多華人開的武館，教授各種門類的中國武術。沒有身臨其境的人，很難想像外

國人練中國傳統武術且欲得其精髓的艱辛歷程。太極拳是中國傳統文化中一塊亮麗的瑰寶，它以

武載道，除了為強身、健身、技擊而對人體機能進行各種功能性的訓練外，還因其理論源自古老

7/15/91

To the American Consulate:

I am writing this letter in support of Mr. Guang-gi Cai in his bid to obtain a United States visitors visa.

I was born November 21, 1950 in Jamestown, NY and am currently 40 years of age. Thus, I have been a United States citizen since birth.

I am employed as an Associate Professor at Northern Illinois University in the department of Biological Sciences. My net annual salary is $37,272. I have on deposit in savings $5032 in addition to the $1180 in a tax-free municipal bond fund (The Financial Funds Municipal Bonds). My wife and I own real estate at 403 N. 7th St. in Dekalb, IL with a current market value of $72,526 with a balance on the mortgage of $44641.
I submit this affidavit in support of Mr. Guang-gi Cai 132 Xiexi Road Jiaxing Medical Building, Room 402, Jiaxing 314001, Zhejiang, People's Republic of China.

I will provide Mr Guang-gi Cai with financial support, if necessary, for a duration of his visit in the United States. He will be instructing the members of the Ryu Kyu Kempo Association during this period which should last about a month. I am willing to guarantee that he will not become a public charge during his stay in the United States.

Sincerely

Christopher J. Hubbard Ph.D.
Associate Professor

Subscribed and sworn before me this 16th day of July 1991.

Joyce M. Smith, Notary Public

"OFFICIAL SEAL"
Joyce M. Smith
Notary Public, State of Illinois
My Commission Expires 3/22/92

ZENKOKU RYUKYU KEMPO KARATE KOBUDO RENGO KAI ASSOCIATION
Seiu Oyata (Supreme Instructor)
INTERNATIONAL HEADQUARTERS

7/10/91

Mr. Guang-gi Cai
Association Director
132 Xiexi Road
Jiaxing Medical Building, Room 402
Jiaxing 314001
Zhejiang
P.R. China

Dear Mr. Cai
It has been brought to my attention that you are an accomplished practitioner of both Tai Chi and Qi-Gong. We are quite interested in both of these arts, however, there are few people here in the United States who have an understanding of upper level techniques in these areas and who are willing to teach them to Americans. In addition, being a biologist, I am also intersted in some of the physiological effects that Qi-Gong and Tai Chi have on the human body. I believe this is an area that you have been studying. Therefore, on behalf of the Ryu Kyu Kempo Association, I would like to invited you to come here to the United States and provided us with instruction in these two arts. I anticipate that your tour of our various schools would take about a month. When you have received your passport and visa please contact me so that we can arrange your flight to the United States. All other expenses will be taken care of when you arrive in the United States.
I hope that you will accept our invitation in the near future.

Sincerely

Chris Hubbard Ph.D.
5h Dan, Instructor
Ryu Kempo Association

Subscribed and sworn before me this 11th day of July 1991.

Joyce M. Smith
Notary Public

"OFFICIAL SEAL"
Joyce M. Smith
Notary Public, State of Illinois
My Commission Expires 3/22/92

Northern Illinois University
DeKalb, Illinois 60115-2886

Office of the Provost
Lowden Hall 305-307

July 16, 1991

This letter is to confirm that Christopher J. Hubbard is a regular continuing faculty member at Northern Illinois University and holds the title of Associate Professor in the Department of Biological Sciences.

Natalie L. Clark
Assistant Provost-Personnel

NLC:aa

850

"OFFICIAL SEAL"
MARGOT FELDMAN
NOTARY PUBLIC, STATE OF ILLINOIS
MY COMMISSION EXPIRES 7/11/95

Northern Illinois University is an Equal Opportunity/Affirmative Action Employer

附圖12　美國邀请信

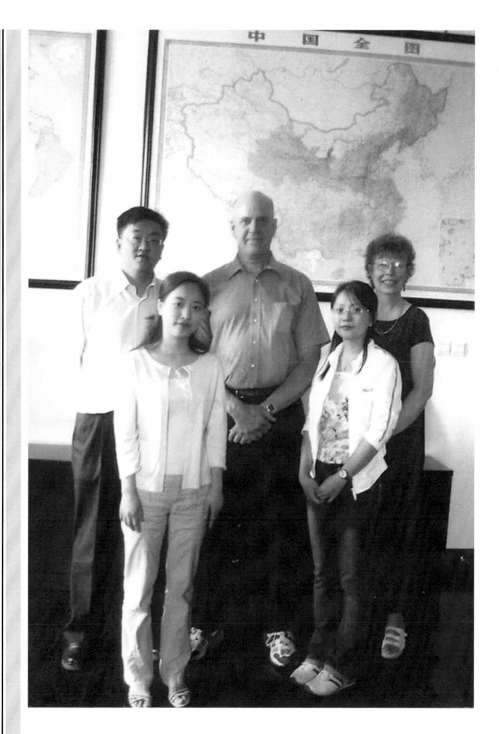

附圖13　2005年，克里斯·赫伯特夫婦第一次來中國

附圖14　2019年，光復與克里斯・赫伯特教授交流太極推手

附圖15　2019年，蔡光復一家與克里斯・赫伯特夫婦於嘉興

的《易經》《道德經》《黃帝內經》而同時具備了修身養性的作用。這是其他健身方式難以與之媲美的。

為了能學好中國武術，克里斯‧赫伯特開始學習中文。他不僅學說中國話，還認真學習漢字，而這一切都是為了能更好地與人交流太極拳。克里斯還多次對我說，他最正確的人生選擇就是愛上了中國的太極拳，認識了蔡光復。如有下輩子，他要做個中國人。一個美國人對中國的太極拳熱愛至此、執著至此，實在令人敬佩感動。

五千年的中華文明史，先賢留給我們寶貴的文化遺產，我們當好好繼承下來，傳承下去，無悔於我們的人生，無愧於我們的時代。

緣續承傳

歲月如流水，時光似激箭。我今六十有九，練太極四十年。老師們傳給我的寶貴太極功夫及體會，我有義務和責任繼承下來，傳承下去（附圖16~附圖18）。現就幾處緊要之點說與大家，希望這些經驗能幫助一些熱愛傳統太極拳的朋友們，在習練太極拳這條漫長艱辛的求索之路上少走一些彎路。

附圖16　2000年，蔡光復帶學生們在嘉興瓶山練太極拳合影

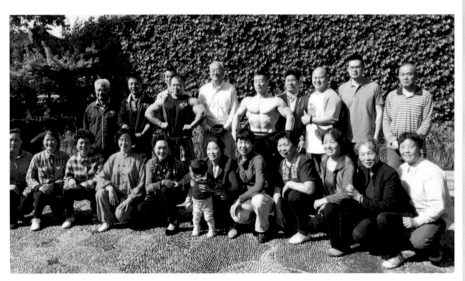

附圖17　2015年5月5日，蔡光復和梅灣街學生、朋友合影

国家体育总局
健身气功活动站点注册证

站点名称　嘉兴市瓶山公园健身气功活动站点
站点地址　浙江省嘉兴市
负责人　　蔡光圻

发证单位

有效期限壹年

二〇〇四年五月十八日

国家体育总局印制

国家体育总局
健身气功活动站点注册证

站点名称 嘉兴市瓶山公园健身气功站
站点地址 嘉兴市瓶山公园
习练内容 四种健身气功
活动人数 40人
负责人 蔡光圻
有效期限 叁年

健气证字第37号

嘉兴市南湖区瓶山公园健身气功站 符合
《健身气功活动站点管理办法》中活动站
点注册的有关规定，准予注册登记。

国家体育总局健身气功管理中心印制

附圖 18　國家體育總局健身氣功活動站點註冊證

無極椿闡微—太極內功入門捷要

其一，拜明師。

「明」師有別於圖有虛名的「名」師。王宗岳的《太極拳論》裡：「斯技旁門甚多。」拜明師可以避免「差之毫釐，謬以千里」。

能否遇上一位或幾位明師很關鍵。有幸遇上懂經明理不保守的老師，對學生而言是一種福氣，練功可事半功倍。無論練的是哪一個流派的拳術，只要持之以恆，最終都有可能進入太極殿堂。

拜師和處理好與老師的關係也是要有智慧的，總結三個要點。

一要慎重擇師。因為這個時代好為人師卻了無真知的人太多了。師門歷史是否輝煌、師父的功夫、人品、性格、修養如何，是否善練不善教，是否有高水平的徒弟，等等，都是需要考察的方面，因為這關乎你今後能否學有所成。

二要有恭敬之心。一旦拜師，在各種場合要始終以師為先，尊重老師。恭敬之心體現在懂得付出，包括時間、財物和責任等。有付出才有回報，這是天經地義的道理。還要懂得感恩，不能耍小聰明。有的學生，沒練出功夫把責任推給老師；反之，練出功夫則把功勞歸於自己，忘了老師的傳幫帶之恩情。如此令人心寒，所以老師才會保守，寧願將大量的傳統武術精華帶進棺材裡，也不願傳下來，從而造成傳統武術實戰力退化的局面，實為遺憾，晚生當引以為戒。

三要善始善終。即使師生關係出現矛盾狀況，學生不得不離開，也要平心靜氣、尊重師長。這是必須具備的教養。

其二，知至善。

目的明確，方向正確，志存高遠，方能意志堅定，持之以恆。在學習過程中才能不畏艱苦、不怕困難、百折不撓，最後達成學習目的。此道理同樣適用於學習太極。目的不同，決定了習練者所能達到的層級也不相同。

世上千萬種學問技藝，「為什麼要專學太極？」這是一個太極拳習練者必須首先想明白的問題。

太極拳以一種特殊的方式，為每一個熱愛它的人提供了一條健身、娛樂、學習、進步的途徑。這條路人人能走，但要在這條路上走好，走遠，正直為人，虛懷若谷都是必不可少的要求。

太極拳要求的中正鬆沉、虛實分明、進退有度、捨己從人等等，與現實生活中的真、善、美如出一轍。拳如其人，一個人的性格會通過他的拳架表現出來。一個常懷陰暗心理的人，是絕不可能打出坦蕩、舒展、大氣、綿綿不斷、柔中帶剛的太極拳來的。

如僅僅為了鍛煉身體去學太極拳，我勸這樣的學習者還不如放棄。因為鍛煉身體的方法太多了，也比練太極拳簡單容易多了。學習太極拳，只學皮毛和架勢，不得要領，不悟精髓，不解其意，這樣的鍛煉其實有悖太極拳的精神，是真正學太極拳者所不提倡的。

為修身養性而學太極拳，就要練知己之功，求得內氣充實通暢，由此可祛病延年。為技擊而學太極拳，則要在知己之功的基礎上，加練知彼之功，防敵護身。

明末清初的大學者顧炎武說：「人之為學，不可自小，又不可自大。」意思是：「學習時不要在淵博浩瀚的知識面前感到自卑，也不能因為學到一點點知識而驕傲自滿。」學習太極拳也是如此，練習者對太極拳要心懷敬畏，既不可妄自菲薄，也不可狂妄自大，顧炎武的話很值得借鑒。

儒學經典《大學》裡這樣說：「大學之道，在明明德，在親民，在止於至善。知止而後有定，定而後能靜，靜而後能安，安而後能慮，慮而後能得。」知止，就是有明確的人生目標，有定，就是樹立堅定的志向。知至善的目標，立堅定的志向，就可以心不妄動。心不妄動，則所處而安，不被外界影響。

知至善者而行之，則會有堅持數年艱苦鍛煉的信心。北宋哲學家張載《經學理窟。義理篇》：「人若志趣不遠，心不在焉，雖學不成。」

其三，克己心。

《論語》：「顏淵問仁。子曰：『克己復禮為仁。一日克己復禮，天下歸仁焉。為仁由己，而由人乎哉？』顏淵曰：『請問其目。』子曰：『非禮勿視，非禮勿聽，非禮勿言，非禮勿動。』顏淵曰：『回雖不敏，請事斯語矣。』」

「克己」就是一個人能夠克制自己，戰勝自己，不為外物所誘惑。「禮」乃固理之不可易

者，「復禮」就是要恢復到合理化。克己功夫，全在一個「勿」字。不該做的勿做！做謙謙君子，向孔子學習，以敬畏求道之清靜心約束自己。若與世俗同流，急功近利，急於求成，想一口氣吃成胖子，那麼往往是事與願違。

太極之路上，我見過太多半途而廢之士，十分可惜。太極要一志凝神，專注於敬，洗心滌慮，平心靜氣，以待其動。應當摒除己心之雜念邪情，靜心修練。

其四，勤練功。

若立志學習太極拳，便應該對整個學練框架有一個大致的瞭解。學拳初期，必須勤學苦練。基本功練扎實以後，應能做到將拳架爛熟於心。在這個過程中，聽、練、悟三者缺一不可。太極拳的教和學有它自身的特殊性。要求聽，不能三心二意；練，不能馬馬虎虎，偷工減料；而悟，更是要用心、用腦、用意，而且必須數年、數十年如一日，持之以恆。資質不同的人，對太極拳的領悟程度和技藝上身的程度也不同。一般練三五年後，練習者就會有不同程度的體會。這之後，思想在某種程度上會顯得更為重要。將太極拳的實踐與太極拳的理論更好地融匯貫通，應該是這個階段的主要內容。如果說太極拳初期的學練對練習者興趣、體力的要求多一些的話，那麼到了中期，對練習者文化、理論等方面的要求就會相應地多起來。

俗話說「師父領進門，修行在個人」。一個太極拳愛好者能夠走到思索太極拳這一步，一般

而言已經具備了自修的能力。這以後，將是一個漫長的過程，太極拳會與你不離不棄，成為你生活的一部分、伴隨你一生，你也將因太極拳而獲益終生。

太極拳博大精深，它是用身體來感受太極之道的一種方式。養生健身是初級階段，自衛、助人是中級階段；修身養性則是高級階段，最終達到修身、齊家、治國、平天下的最高理想。

以上四點，大致解決練太極拳的思想認識問題。關於如何練拳可參看我出版的圖書《光復講太極》《武當葉氏太極拳》《太極拳啟蒙》等。鑒於篇幅，在這裡就不累述了。

緣至和光

父母給我起的名字中間帶一個「光」字，是期盼我能讀好聖賢書，斐然於世！我也希望自己能夠發光發熱，為社會發展做出貢獻，學習太極拳對我這方面幫助很大。

太極之道也是做人之道。我在管理企業過程中，順風順水時，光而不耀，不驕不傲，扶貧濟困，回報社會。在企業遇見風浪時，靜而不躁，審時度勢，內斂外和，平息風浪。此種修養得益於太極。

太極真的是可以追求一生的學問。我在工作之餘總結心得，出版了幾本論述太極的著作，仍不能說窮盡太極之奧秘。

宇宙無限、時空無涯，我們「知道的」是有限的、局部的。即使是我們已經知道、已經認識的事物，也只是在某一層次、某一方面的認識，是有局限的、有條件的「知」，只具有相對真理性。在客觀規律和自然法則面前，人是很渺小的，我們要有謙卑、虔誠、恭敬的心態，切不可不知天高地厚、目空一切、為所欲為。

對於太極，我雖一路追求，亦榮獲中國武術八段之高位，然深知：就太極之深邃文化而言，我只是在大海裡撿到了一片貝殼、一粒沙子；就眾多太極同道而言，山外青山樓外樓，強中更有強中手。我的所知所悟都太有限了。

2017年，中國孔子基金會聘請我為中國首位練太極拳的文化大使。這是一份殊榮，是緣至和光，這個「和光」，是搭上新時代的列車，有明燈指引，把太極與傳統文化傳播給更多的受眾。

能為古老的太極文化傳承盡一份微薄之力，吾輩幸甚矣！

附錄二——無極椿輔助功——內家八椿九式

內家八椿共九式，係童崇武所創。童崇武（1840——1938），寧波四明山道士。20世紀80年代，光復得寧波沈壽老師（1930——2018）傳授。

1987年，省體育局開會，我有幸遇到沈壽老師（附圖19），交談後得知光復練無極椿，沈老師非常高興，觀看我練習無極椿後，主動傳授我內家八椿，並告訴我此八椿外形雖是一個動作，但身體內部的氣血流動其實和無極椿是一樣的，希望我結合無極椿一起鍛煉，對提升非常有幫助。

內家八椿的起勢與收勢實為陰陽未分或動靜既合時的無極椿。

八椿各有歌訣，有助於記住其具體架式，基本要領，並包含了對練功者精、神、氣、力、意、志的引導方法。

八椿是內家武術氣功的一種，除變換手勢外，全身站定，穩如泰山，不動分毫。其作用在於集意養氣、貫勁煉氣及對心理意志的訓練。八椿中所有涉及動態的訣語，如「卷地向上起」、「勁大似霹靂」等，都屬一種形象思維，並非要求如同拳術套路進行演示。

八椿以天、地、風、雲、龍、虎、鳥、蛇和無極命名。

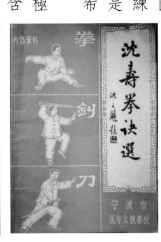

附圖19 1987年，沈壽老師贈書於蔡光復

訣語：

無極樁 （照片拍攝於2021年） 圖1

圖1

圖2

1、天門樁訣 （七言四句） 圖2

雙手仰天神爽朗，周身鬆沉意注掌。

丹田氣向四梢運，兩手起時石難擋。

2、地門樁訣（五言四句）圖3

兩掌似按地，吸足而後閉，

氣滿即須吐，莫忘自然義。

圖3

3、風門樁訣（五言四句）圖4

性剛如風烈，卷地向上起。

意注銳骨端，勁大似霹靂。

圖4

4、雲門樁訣（四言四句）圖5

兩手抱雲，柔極而剛。
守我內門，無敵能傷。

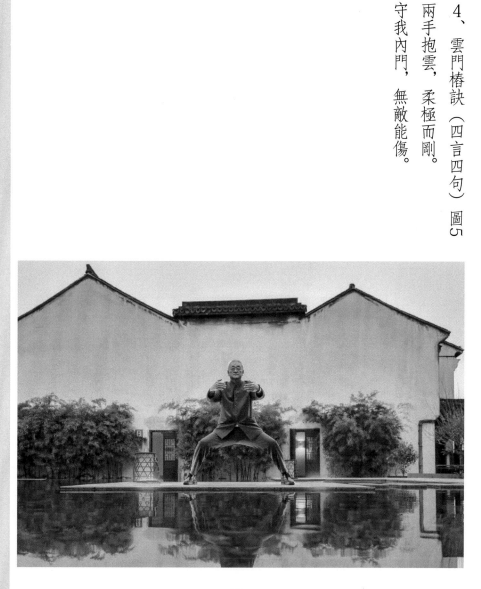

圖5

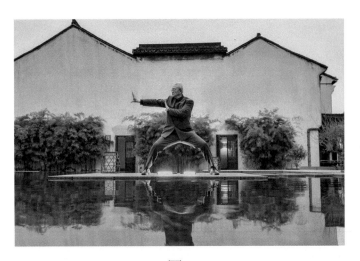

<p style="text-align:center">圖6</p>

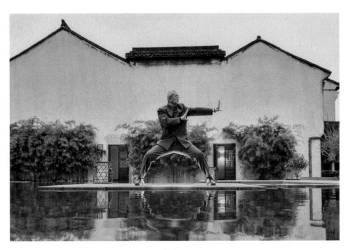

<p style="text-align:center">圖7</p>

5、龍門樁訣（四言四句）圖6、圖7

雙龍纏繞，長短相護。

左趨右避，貴乎神速。

6、虎門樁訣（七言四句）圖8

手似虎爪目如燈，因敵取勢在得橫。

能識側翼與襠口，一腕輕轉賽虎猛。

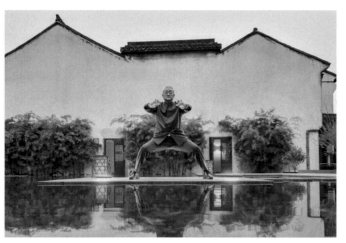

圖8

7、鳥門樁訣（三言四句）圖9

腳踮地，肱貫氣。臂雙展，似鳥飛。

圖9

無極樁闡微—太極內功入門捷要

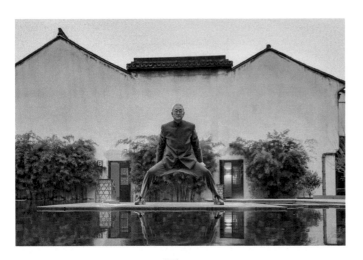

圖10

8、蛇門樁訣（六言四句）圖10

蹲身宛如蛇屈，常記首尾相救。

一旦背脊著地，腳起蹬翻碩牛。

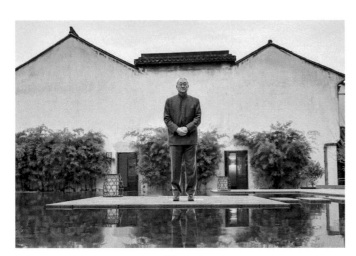

圖11

9、無極樁訣（四言四句）圖11

陰陽相合，精聚神凝。

平心和氣，吐濁納清。

內家八樁八字訣

八字為志、意、勁、神、筋、骨、精、氣。

天門煉志，地門煉意，

風門煉勁，雲門煉神，

龍門煉筋，虎門煉骨，

鳥門煉精，蛇門煉氣。

八字中除「神、骨、勁、氣、精」外，還有「志、意、筋」三字，說明內家八樁很重視心理意志方面的鍛煉。

內家八樁歌

天翻地覆疾風勁，密雲纏綿晴若陰，

龍騰虎躍鷙鳥飛，青蛇起伏靈且敏。

八樁本是內家功，受用全賴苦和勤；

勢少義精奧妙深，不識真經莫傳薪。

歌訣中天翻、地覆、風勁、雲綿、龍騰、虎躍、鳥飛、蛇伏是八個動作的形象化稱謂。它們既可作為八樁各式的別名，也在一定程度上反映出八個架式各自的技擊特色。

內家功夫有三種含義：一指在家中練，不在外面亮相表演，是看家功夫；二指內行人的功夫；三指內家拳的一種。

內家八樁是無極樁的輔助動作，我有幸得到沈壽老師的指教，心懷感恩。我通過練習，發現，八樁配合無極樁鍛煉非常適合年青體壯者鍛煉。所以，將此功法放在本書中。

高山仰止，景行行止

櫛風沐雨，方得春華秋實，《無極椿闡微》付梓在即。從《武當葉氏太極拳》到《無極椿闡微》，太極大家蔡光復老師歷經十五載，增刪數十次，攢下了上百萬字的手稿，旨在弘揚中華優秀傳統文化，身體力行積極回報社會。

我很慶幸能有機會為蔡光復老師做材料整理工作，作為晚輩，心中有感，說出來可能會對同輩青年有些借鑒作用。

生於二十世紀八九十年代的我們，大多學歷不低，其中不乏社會精英。但在經濟大潮的裹挾下，不少年輕人隨波逐流，或安於現狀故步自封，或沉迷於虛擬的網絡世界，回到現實之中，面對曾經的理想和目標，因為沒有堅定的信念而焦慮迷茫。

蔡師並非專職寫作。他是一名醫藥行業的企業家，又是人大代表，在管理經營企業的同時，他還要關注民生、民情，熱心公益事業，履行社會擔當，日程排得滿滿當當，即便如此，他仍利用休息時間堅持寫作。

蔡師常說：「做一件事沒有一蹴而就的，要沈下心去！」人人皆會做事，但不是人人都能成事。為什麼有人明明萬事俱備，卻總是欠東風，而有人能成大事？依我淺見，原因有三。

一曰「初心」。

無極椿闡微—太極內功入門捷要

「求木之長者，必固其根本；欲流之遠者，必浚其泉源。」

中華優秀傳統文化，博大精深，影響深遠，經過數千年的沈澱，展現出強大的生命力，成為塑造民族精神的文化淵源，植根在中國人內心，潛移默化地影響著中國人的思維方式和行為模式。蔡師數十年來一直致力於弘揚中國傳統文化，力求使傳統文化與現代文化相融相通。初心如磐，蔡師對中國傳統文化的拳拳之心、赤子之懷令人感佩。

二曰「有恒」。

人但有恒，事無不成。

面對庚子年初的新冠肺炎疫情，蔡師帶領團隊，集中一切力量為抗擊疫情做貢獻，擔起防疫物資的保障工作，為一線抗疫築起堅實的後盾！蔡師榮獲省公司 2020 年度優秀管理獎。

「石以砥焉，化鈍為利」，數千載獨具特色、源遠流長的中華文化，為蔡師克服困難提供了強大的精神支撐。那段時間，我經常在早上看到蔡師前一天深夜發來的修改手稿，有時只是改動了幾個字。我們讀到《無極椿闡微》，字裏行間流露出來的真誠和嚴謹，背後是作者「為求一字穩，耐得半宵寒」的堅持。蔡師在語言上、在內容上不斷錘煉，反復推敲，才會讓人讀過之後掩卷而思，久不能忘。

三曰「敬畏」。

恒，是徹始徹終的功夫，自始至終要保持的態度。

中國傳統文化歷來重視敬畏心。敬畏心不是迷信，它是人對自然規律和社會規律的一種敬重與畏懼心理，是中華倫理道德的組成部分，是做人之基、成事之道。《無極樁闡微》中有一段關於站椿前的預備內容，這樣寫道：首先要感恩老師，意念想請老師帶功。打開我的百會穴，打開我的湧泉穴，……結束時要意想關閉我所有接收和排泄系統。感恩老師，再請再來。」這段內容看似簡單，實則奧妙無窮，心存感恩，才會對功力有所提升，對身體健康有幫助。蔡師正是秉持著敬畏之心、傳承之責，將無極樁秘不外傳的核心內容以淺顯易懂的表達方式，毫無保留地公之於世，造福大眾。

本書闡明了無極樁功法的精深微妙之理，把習練秘籍公之於眾，是無極樁修煉者的寶典。然而本書又不是單一教授無極樁功法的練功書，它還是一本傳遞正能量的勵志書，蔡師在書中娓娓道來，敘述了對恩師的感念之情，並將自己四十余年練習太極拳、無極樁的體會，期間如何拜師求藝、如何承受師恩、如何做學生、如何當老師等人生經驗一一分享，讀來受益多多。

我的贅述，不如您親自讀書。靜靜地品讀此書，不僅能了解中華傳統武學瑰寶——無極樁及其源流，更能了解太極大家蔡光復老師的半生奮鬥經歷。您一定會收獲滿滿！

劉曉 於臻園

2020年冬

無極椿闡微—太極內功入門捷要

後記

子夜，我合上書稿，閉目沉思良久。

非磨礪無以成珍珠。

非精思無以成書卷。

《無極椿闡微》一書從發心到成稿付梓，前後歷時十五年時間，葉大密、蔡松芳兩代人的遞階傳承而來。而光復接棒四十年，現也已六十有九。兩年來，光復整理資料，撰寫習武經歷與體會，對師尊所教，唯恐疏漏，幾易其稿，終於完成。交卷付梓之時，如同大江河蚌取珠，我希望取出來的是一顆閃著青銅般光澤的黑珍珠。

無極椿乃內家功夫之根基，葉大密、蔡松芳二位宗師的修練秘籍。我作為第三代無極椿傳承人之一。前輩之遺珍不可失於我手，國術之精髓怎能止於吾身？報答師恩，擔當繼承，將無極椿以圖書的形式傳承普及，使之惠及眾人、流傳後世，乃光復之夢想、之心力也。

無極椿功法，是中華傳統武術的瑰寶，是民族的，也是世界的。《無極椿闡微》原計劃中英文雙語出版，出版社建議分開出版。這樣更好。英文版面世，無極椿將向世人展示中國文化的魅力，將為更多人的健康做出貢獻。因為《無極椿闡微》不僅傳授了太極拳根基修練的路徑，更涵蓋了儒、釋、道陰陽辯證理念，結合了易學的陰陽五行之玄妙變化、中醫經絡學、古代的導引術

和吐納術。這裡要特別感謝一位美國老友，克里斯‧赫伯特教授的辛勤翻譯。

感謝董愛昕、劉曉、譚曉峰為我整理書稿和照相，同時感恩祖輩的諄諄教誨，感謝家人的理

解和默默支持！

感謝趙江峰老師給予的富有建設性的建議！

我相信葉大密、蔡松芳二位宗師活在《無極椿闡微》裡。

我願以本書與太極同道共勉。

我期盼本書被讀者大眾喜愛。

唯願民眾提高保健意識，強身健體，無災無患。

讀者可依本書所述方法學習和瞭解無極椿。將獲大益矣！

蔡光復

光復於嘉禾秀園捨下

2020年3月19日子夜

無極椿闡微—太極內功入門捷要

書名：無極樁闡微——太極內功入門捷要

系列：心一堂·武學傳承叢書

作者：蔡光復　蔡昀

責任編輯：陳劍聰

封面設計：陳劍聰

出版：心一堂有限公司

通訊地址：香港九龍旺角彌敦道610號荷李活商業中心十八樓05—06室

負一層008室

電話號碼：(852) 90277110

網址：publish.sunyata.cc

電郵：sunyatabook@gmail.com

網店：http://book.sunyata.cc

淘宝店地址：https://shop210782774.taobao.com

微店地址：https://weidian.com/s/1212826297

臉書：https://www.facebook.com/sunyatabook

讀者論壇：http://bbs.sunyata.cc

版次：二零二二年一月初版

平裝

定價：港幣　二百九十八元正
　　　新台幣　一千四百元正

國際書號　978-988-8582-90-7

版權所有　翻印必究

香港發行：香港聯合書刊物流有限公司

香港新界大埔汀麗路36號中華商務印刷大廈3樓

電話號碼：(852) 2150—2100

傳真號碼：(852) 2407—3062

電郵：info@suplogistics.com.hk

台灣發行：秀威資訊科技股份有限公司

地址：台灣台北市內湖區瑞光路七十六巷六十五號一樓

電話號碼：+886—2—2796—3638

傳真號碼：+886—2—2796—1377

網絡書店：www.bodbooks.com.tw

台灣秀威讀者服務中心：

地址：台灣台北市中山區松江路二〇九號1樓

電話號碼：+886—2—2518—0207

傳真號碼：+886—2—2518—0778

網址：www.govbooks.com.tw

中國大陸發行 零售：深圳心一堂文化傳播有限公司

地址：深圳市羅湖區立新路六號羅湖商業大廈負一層008室

電話號碼：(86) 0755—82224934

深港讀者服務中心：中國深圳市羅湖區立新路六號羅湖商業大廈

視頻號二維碼

心一堂微店二維碼

心一堂淘寶店二維碼